ShowCase

MIYOSHI YOSHIMI
COLLECTION OF WORKS

Introduction

大家好，我是插畫家美好よしみ。

從 2019 年起以時尚穿搭與人物圖像為主，

開始從事插畫描繪的工作，

經過一點一滴的累積，讓我得以出版第一本畫冊。

在描繪作品時，我會以屬於自己的步調創作，

不太在意作品的風格是否符合流行，或是大眾喜好，

比起他人，我更想描繪自己喜愛的繪圖！

希望大家也會喜歡這些展現自我風格的作品。

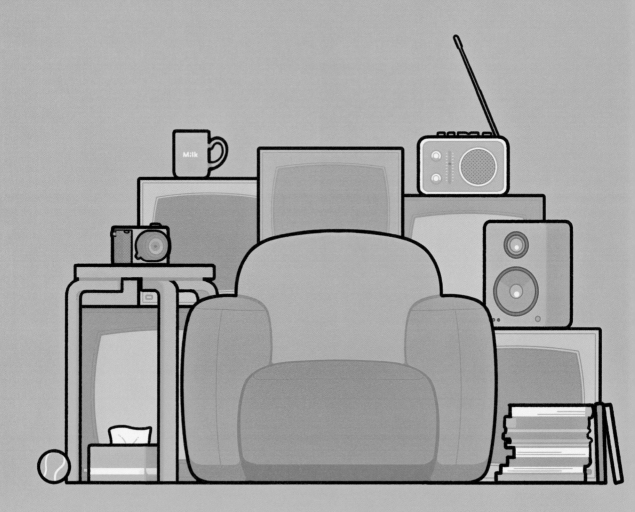

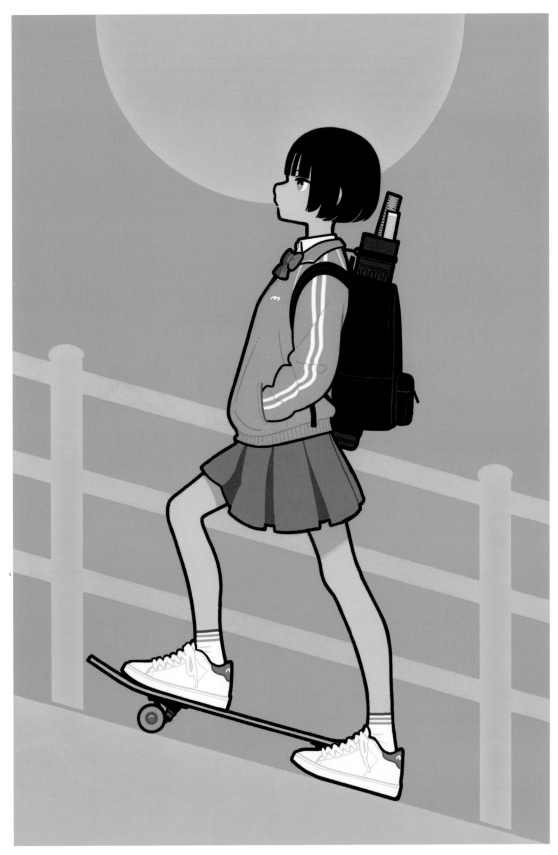

Challenger

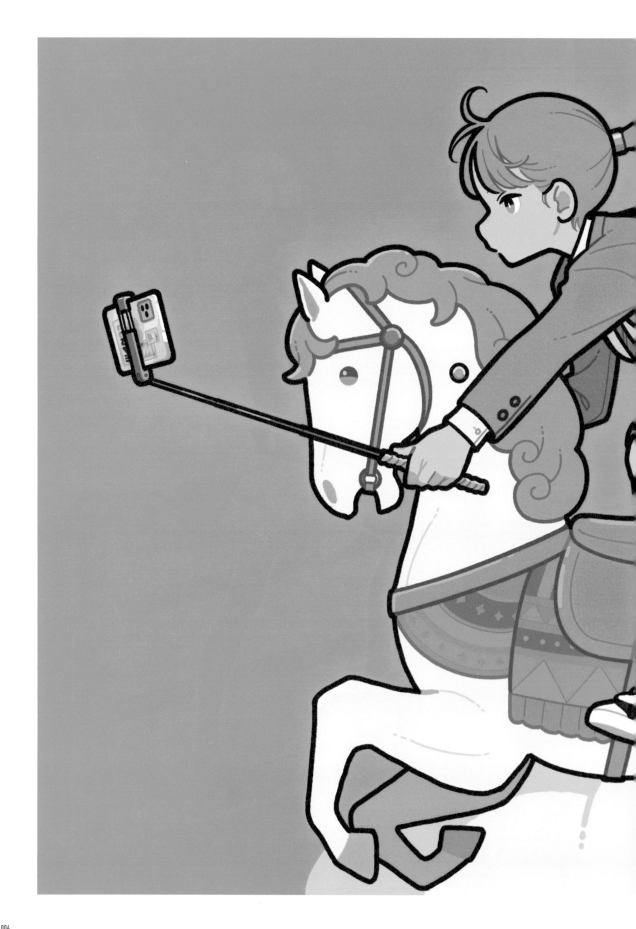

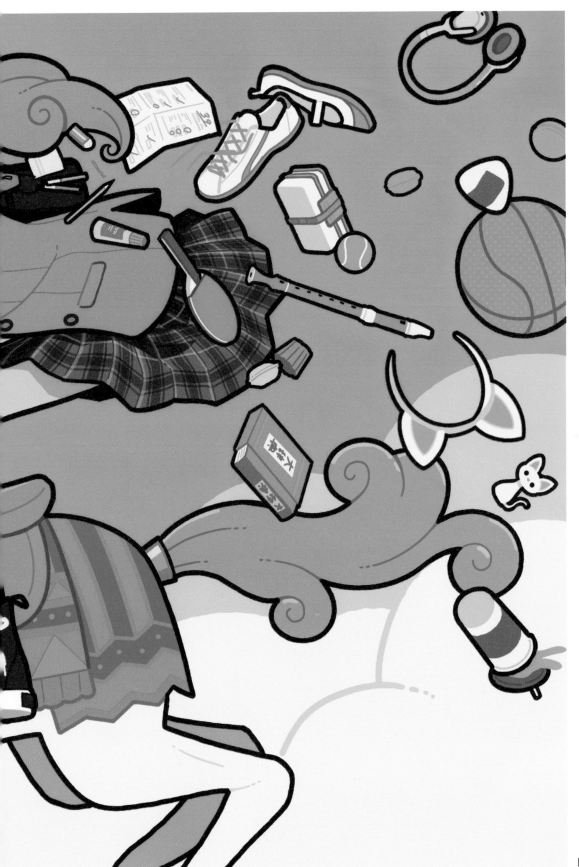

BLUE

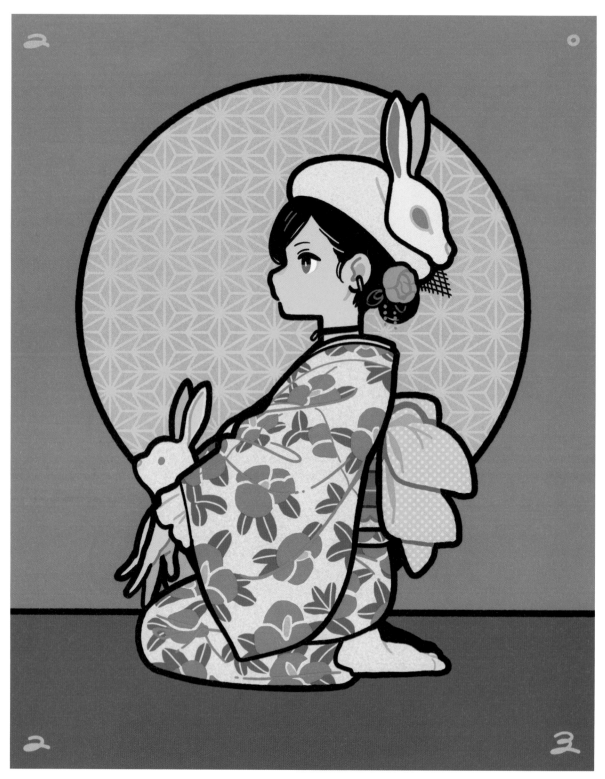

HNY2023

June

Bloom

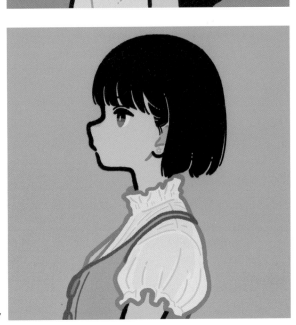

Lazy

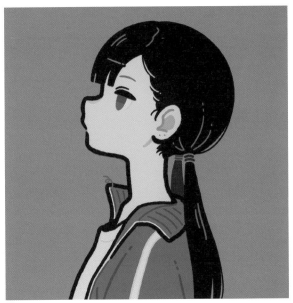

Cherry

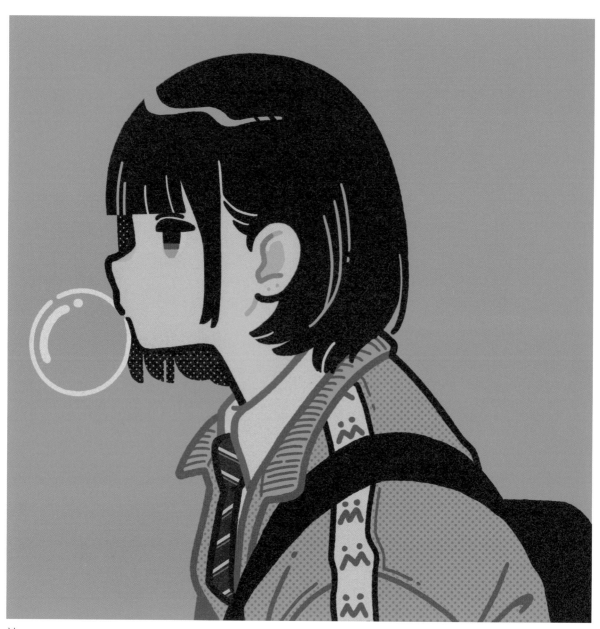

May

Jockey

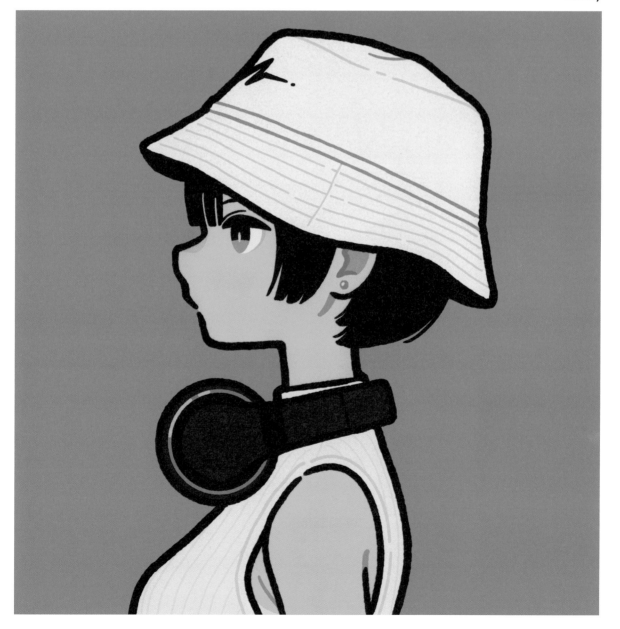

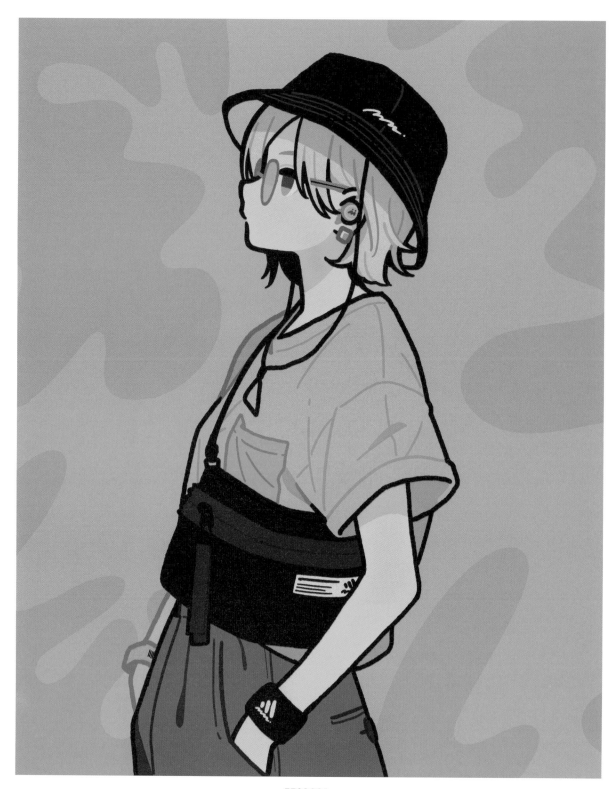

FES2021

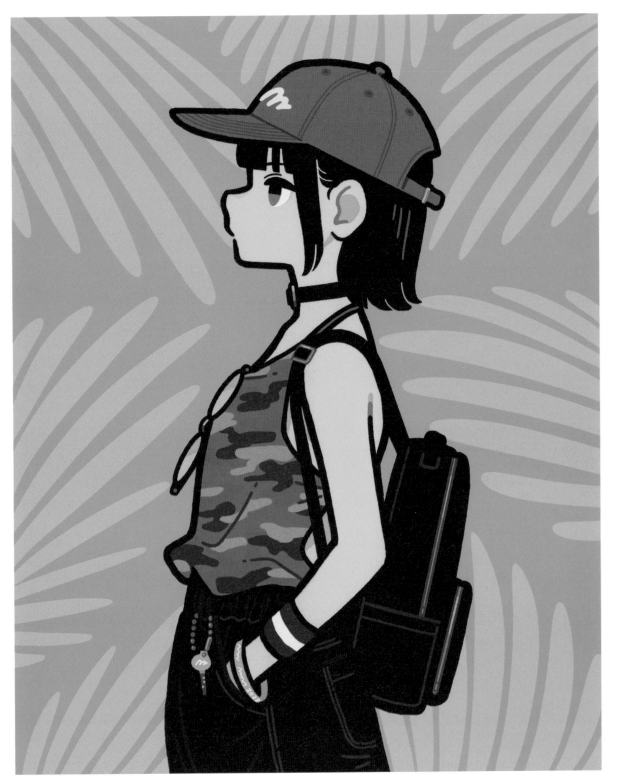

FES2022

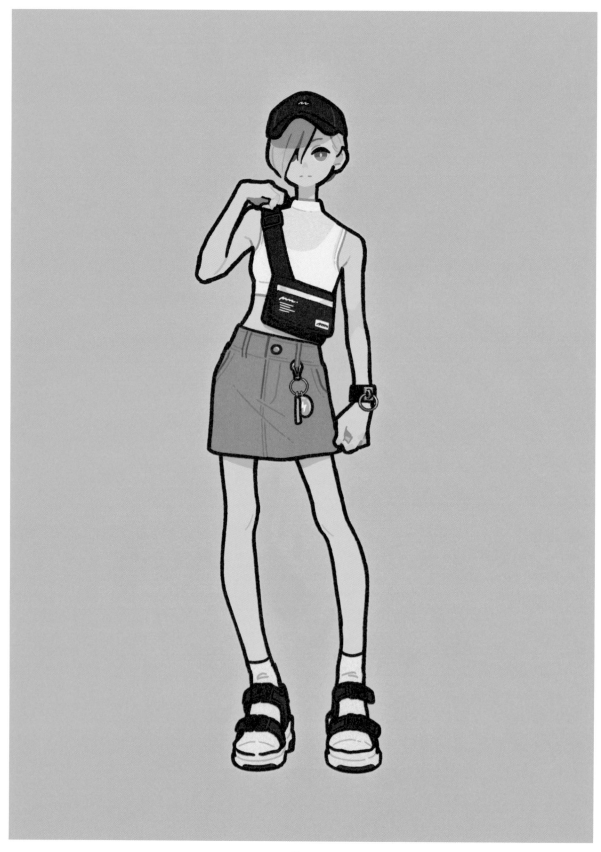

Fes

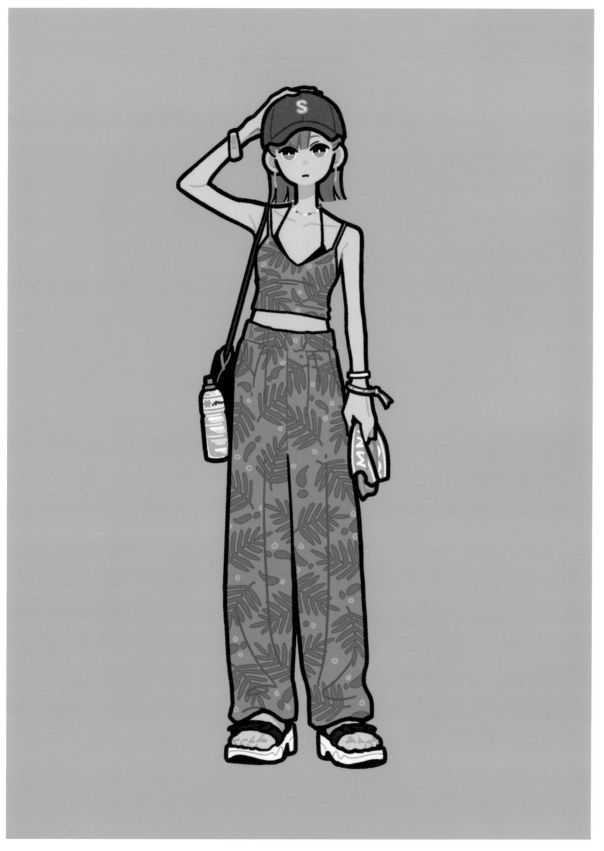

Fes

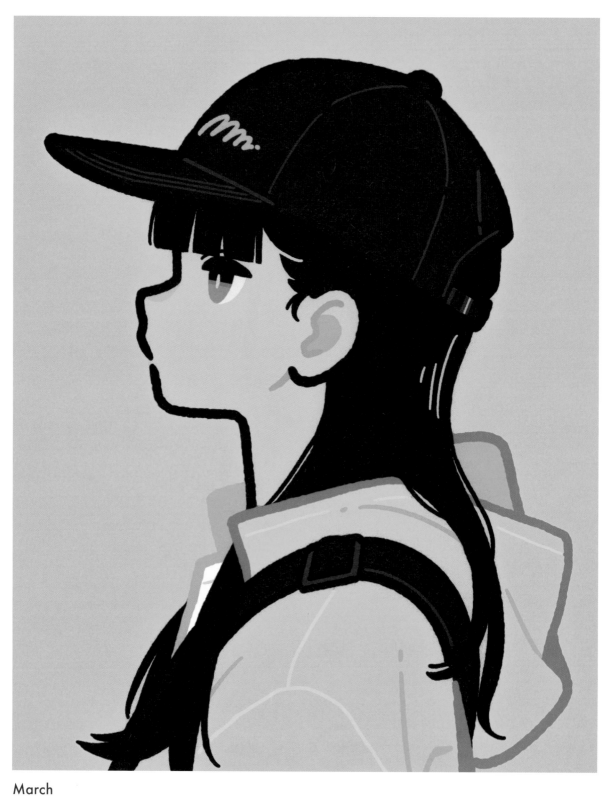

March

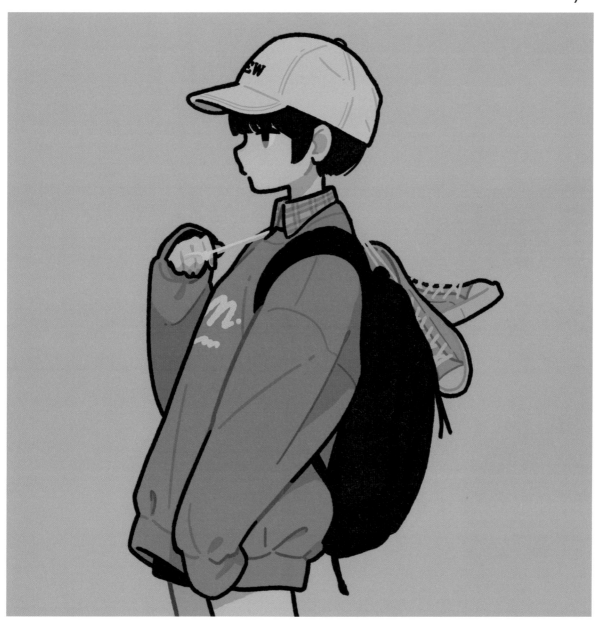

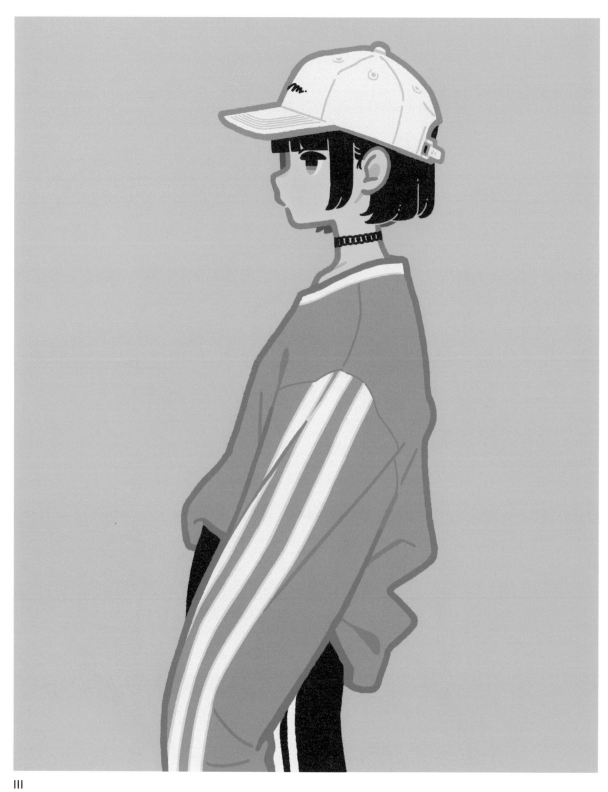

III

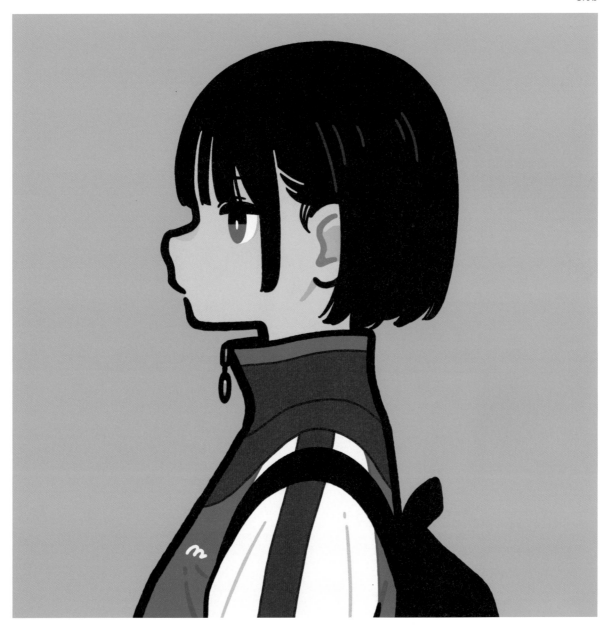

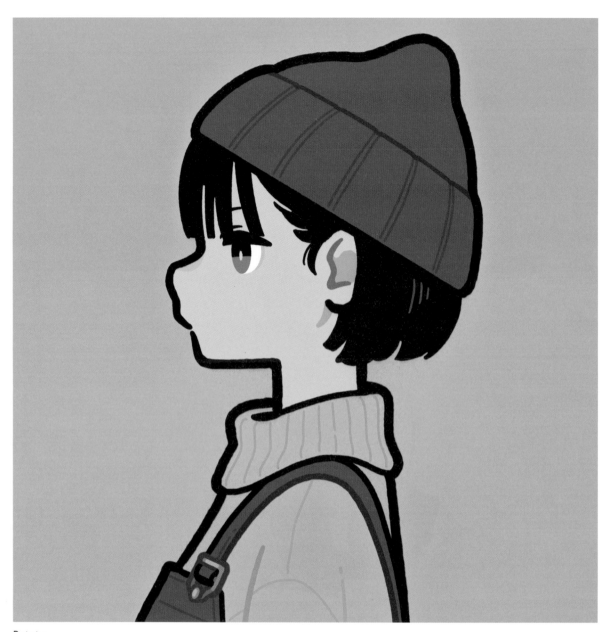

Potato

Marron

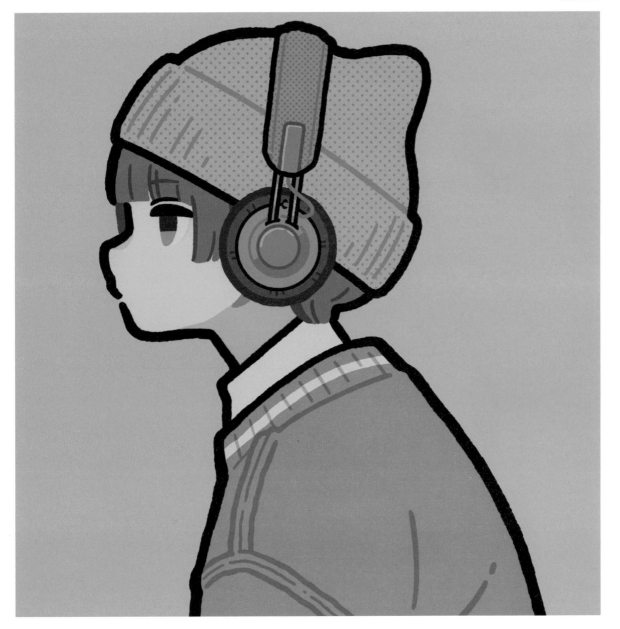

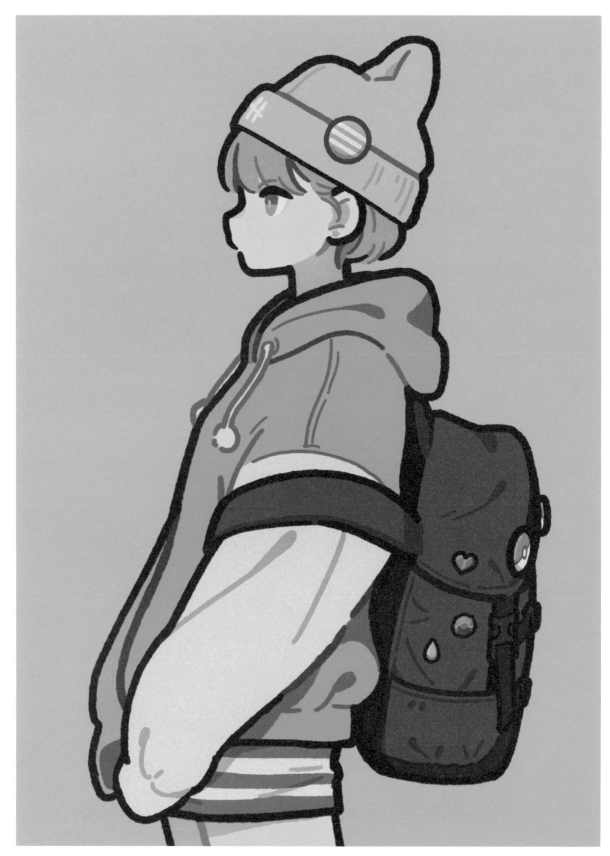

Tree

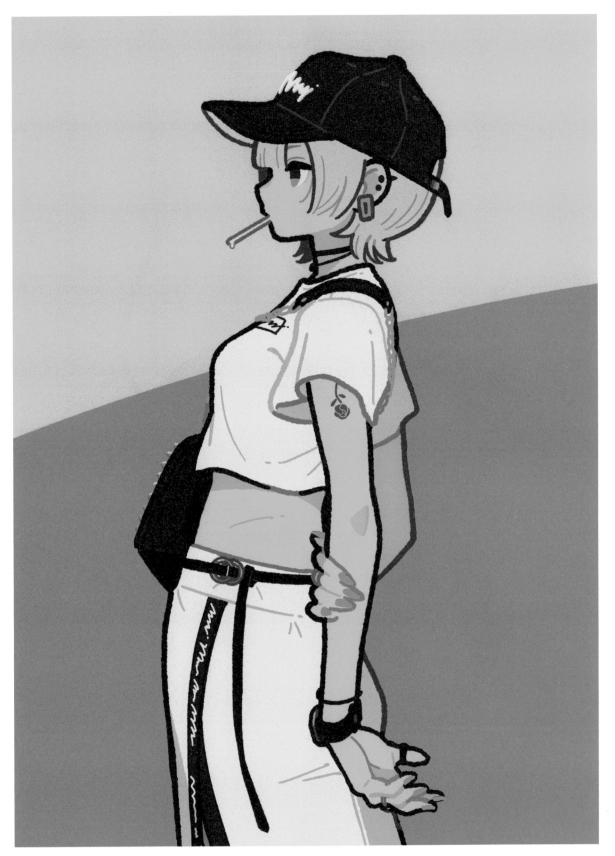

August

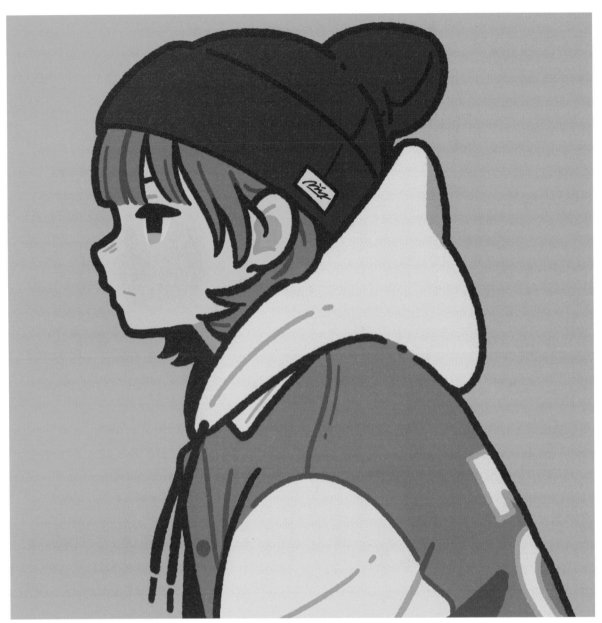

March

April

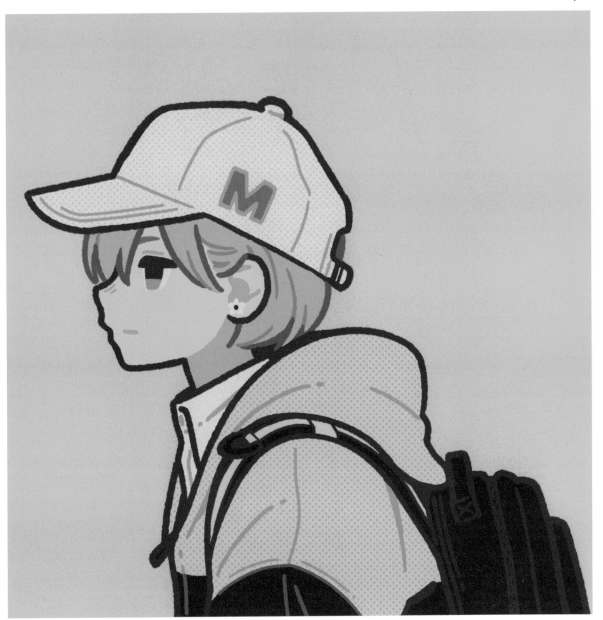

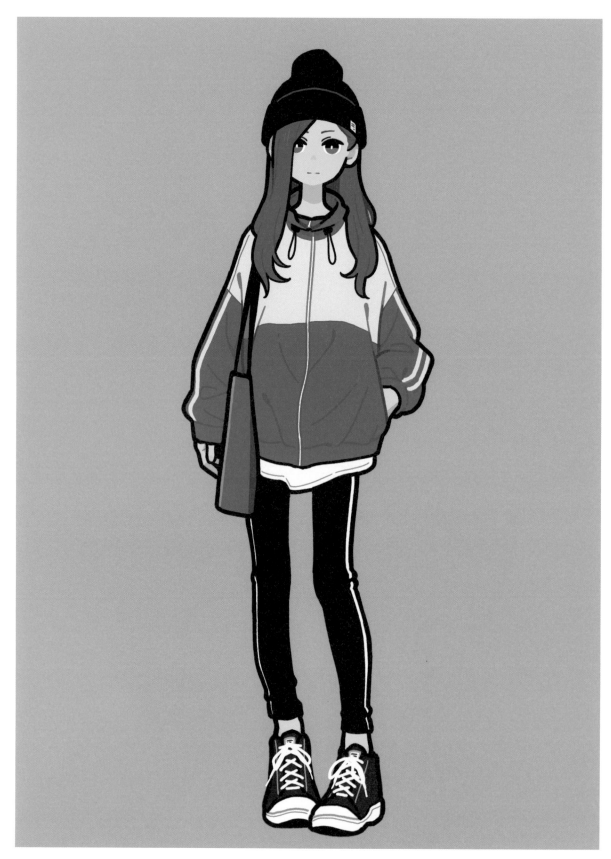

Practice

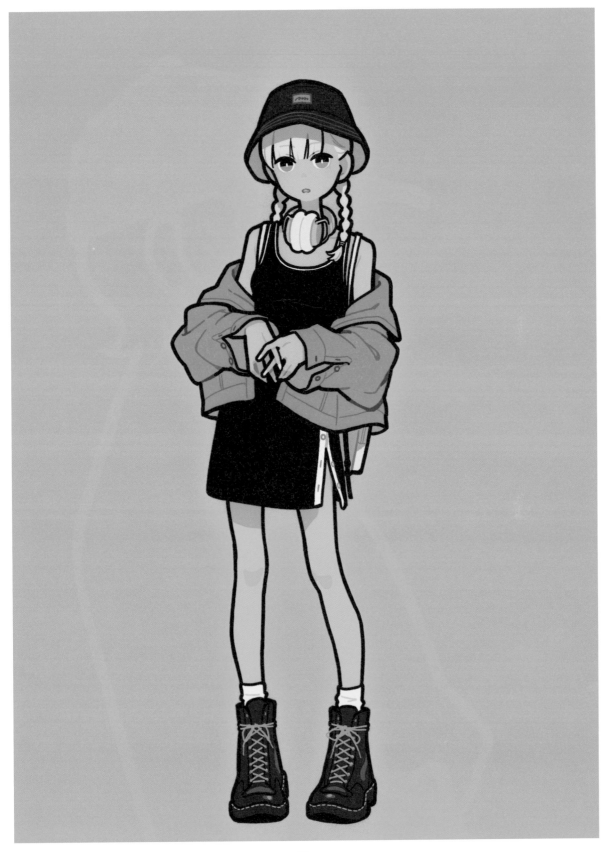

Fire

Armed

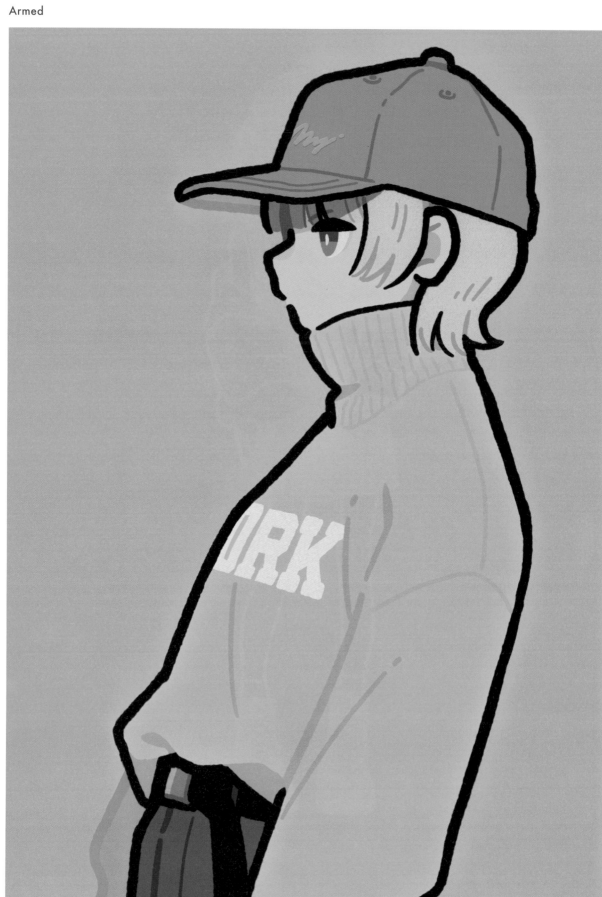

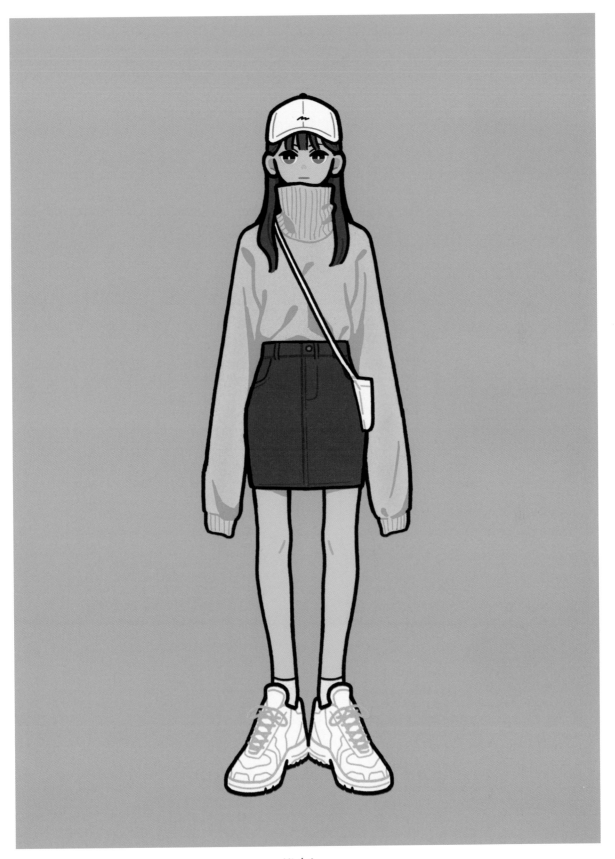

High Long

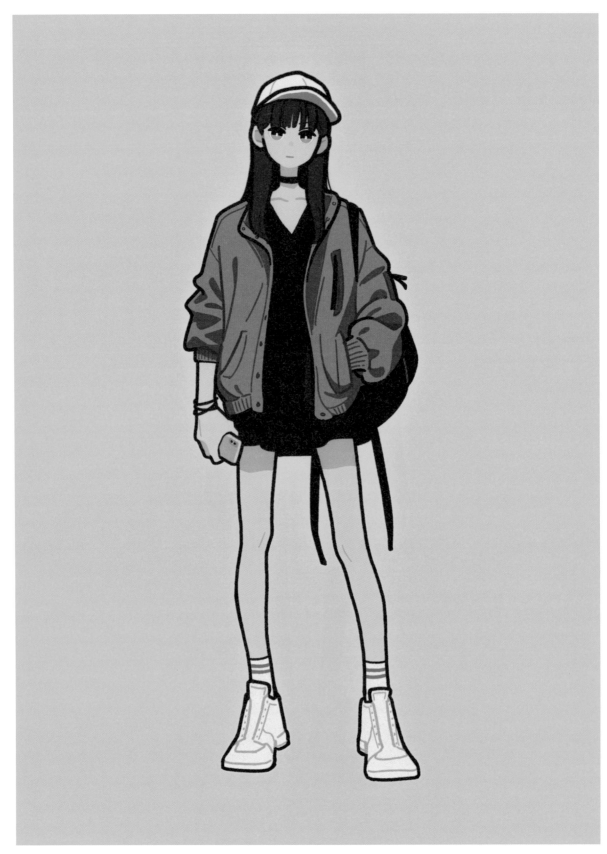

Freshman

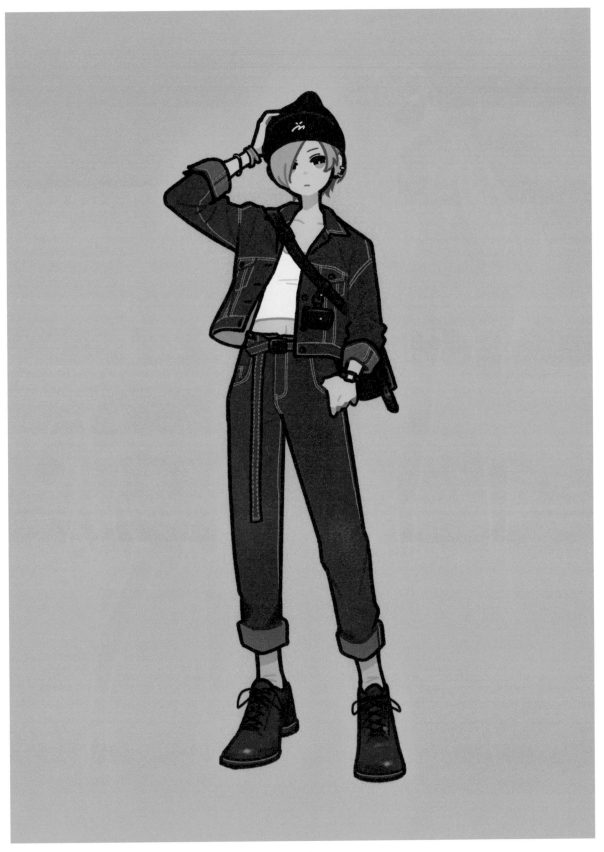

Denim

Tired

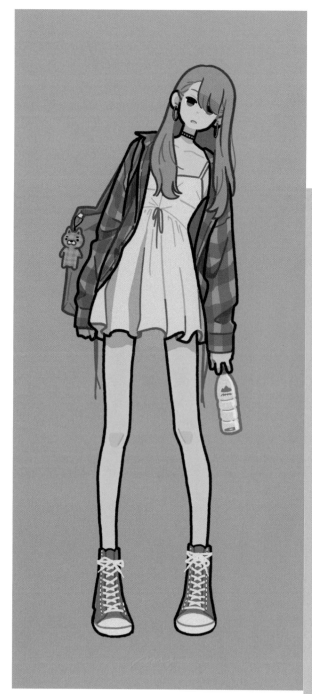

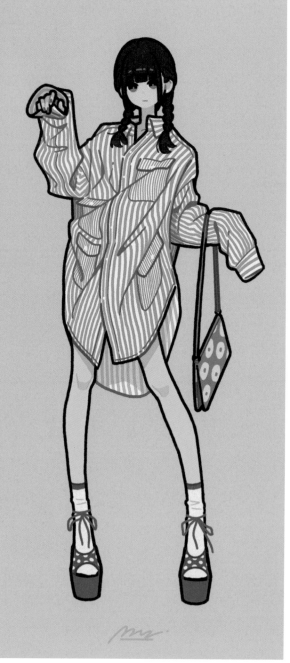

Stripes

Black

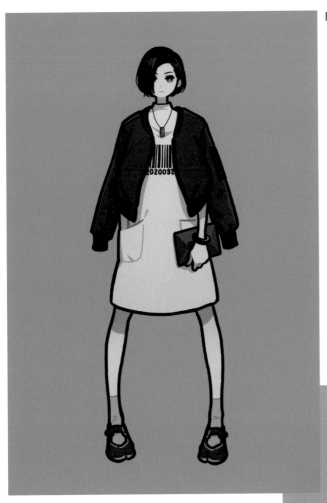

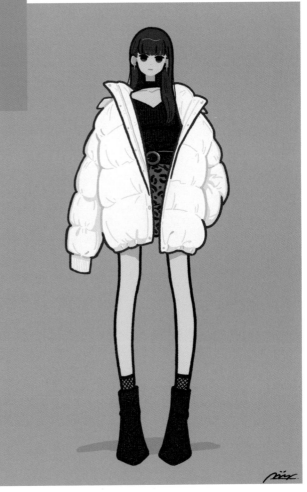

Black Snow

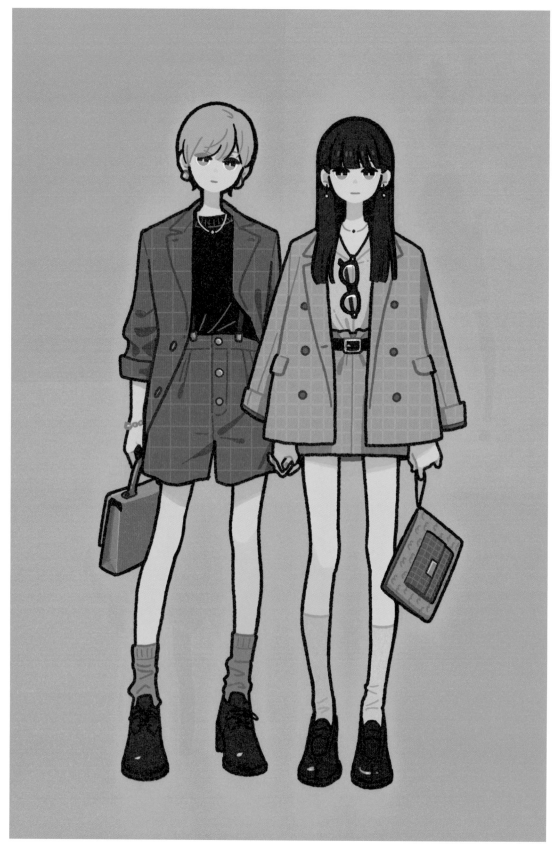

BFF

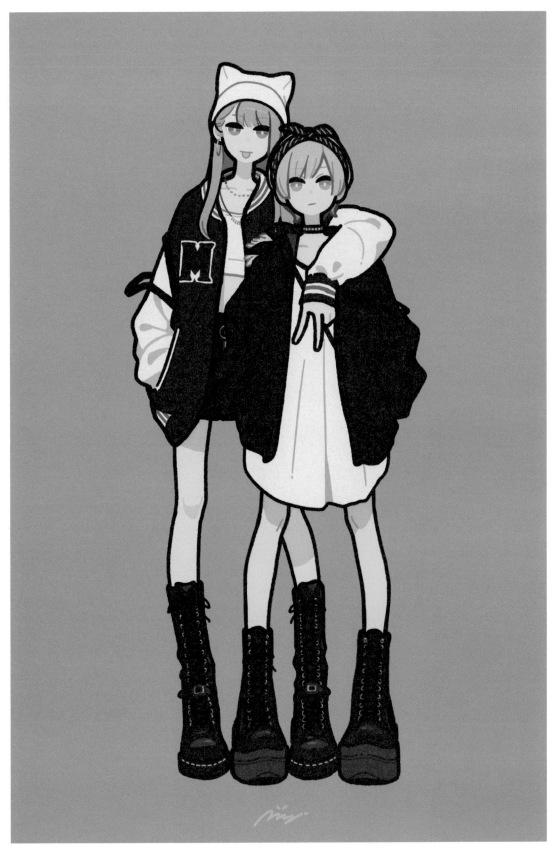

Boots

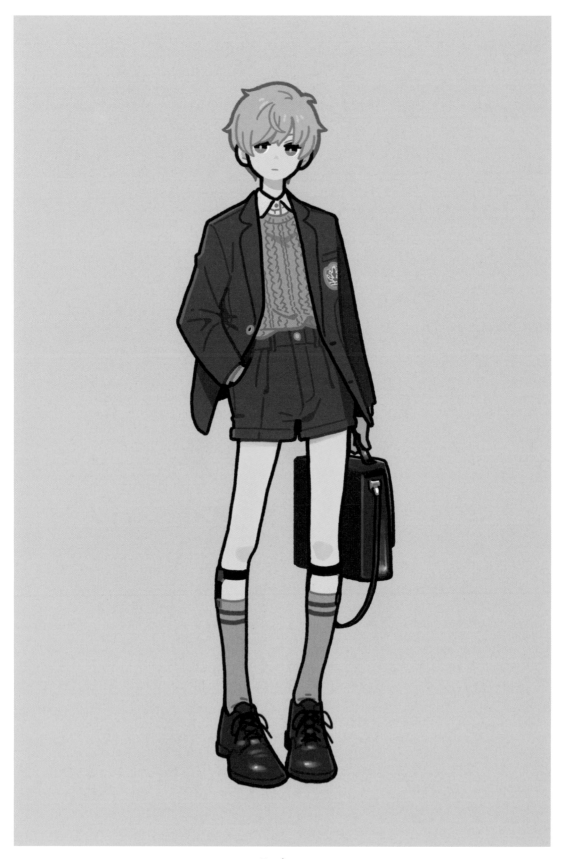

Tomboy

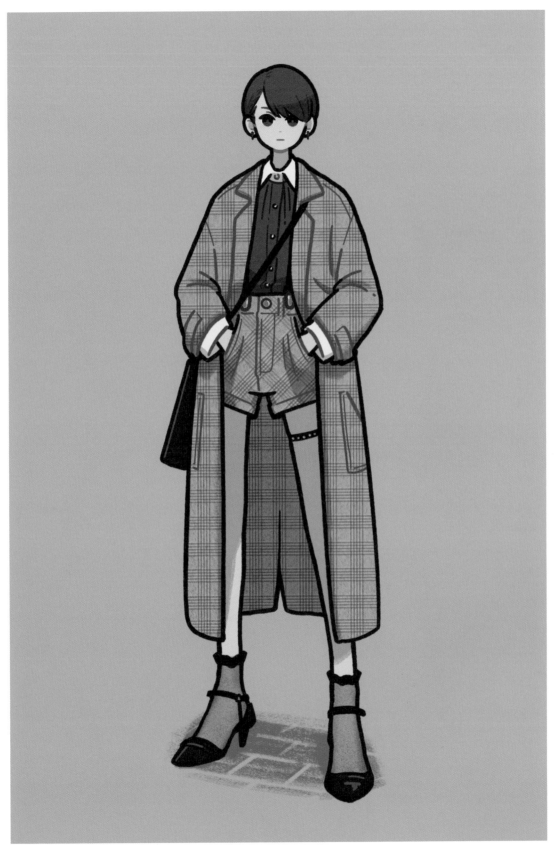

Detective

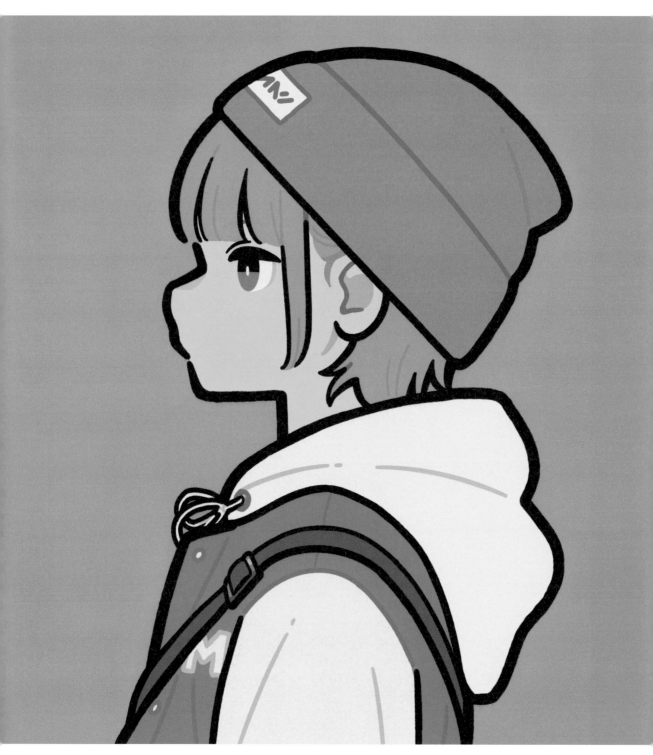

Blossom

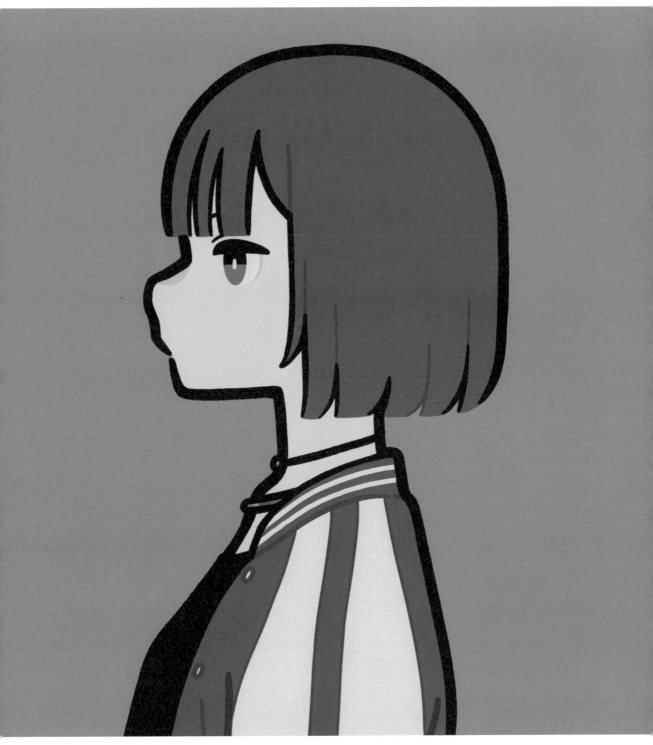

Hydro

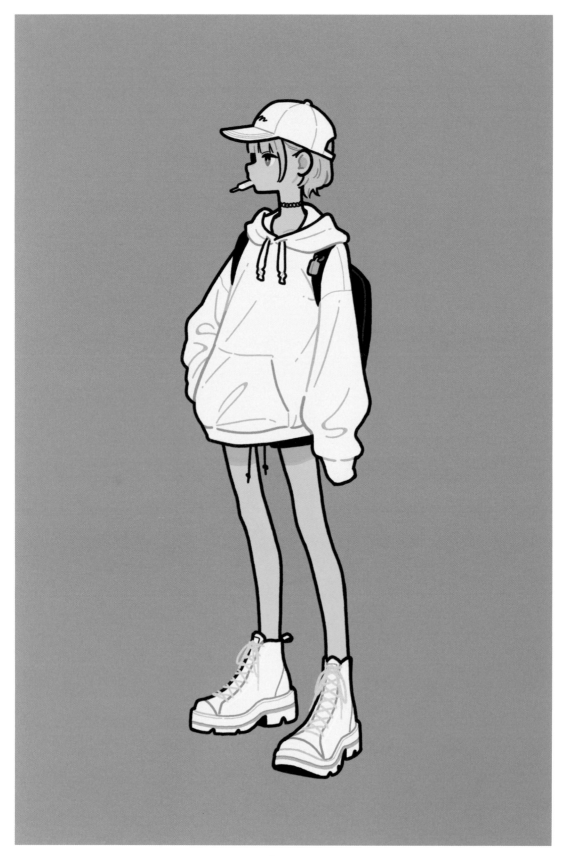

Burn

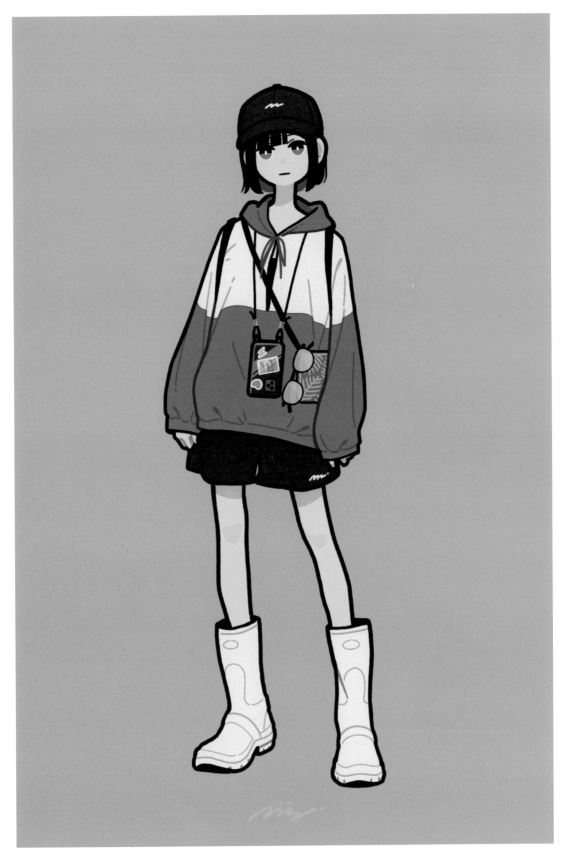

Camp

Sunny

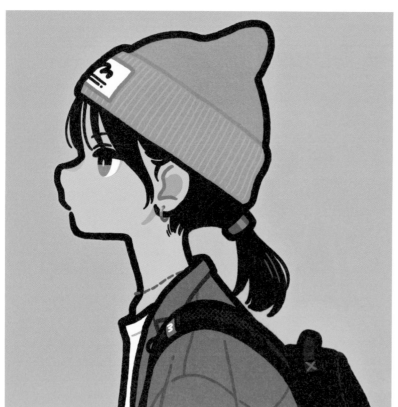

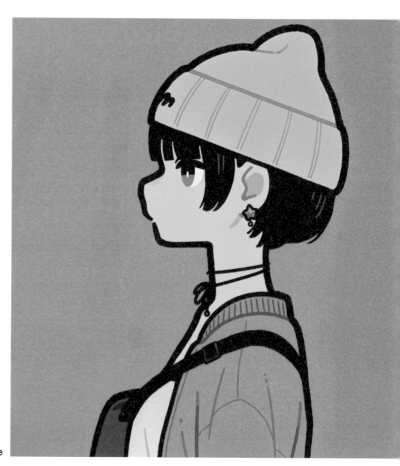

Twinkle

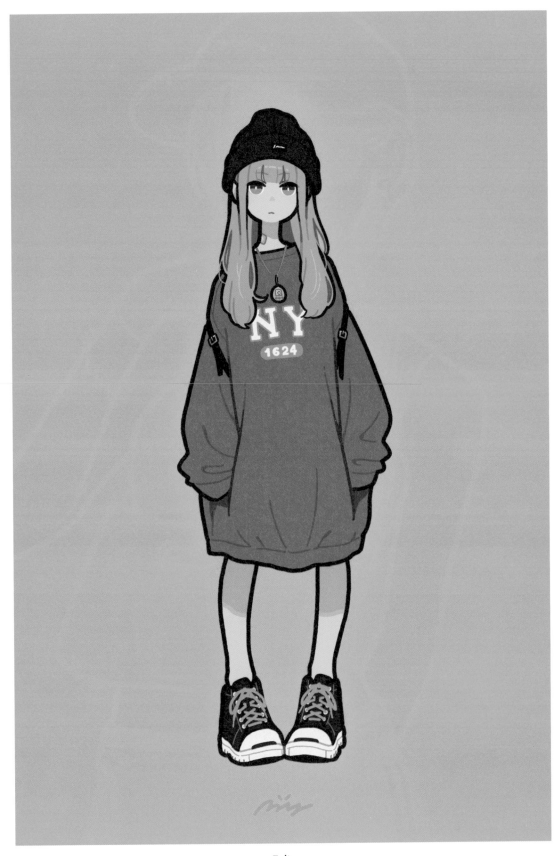

Tulip

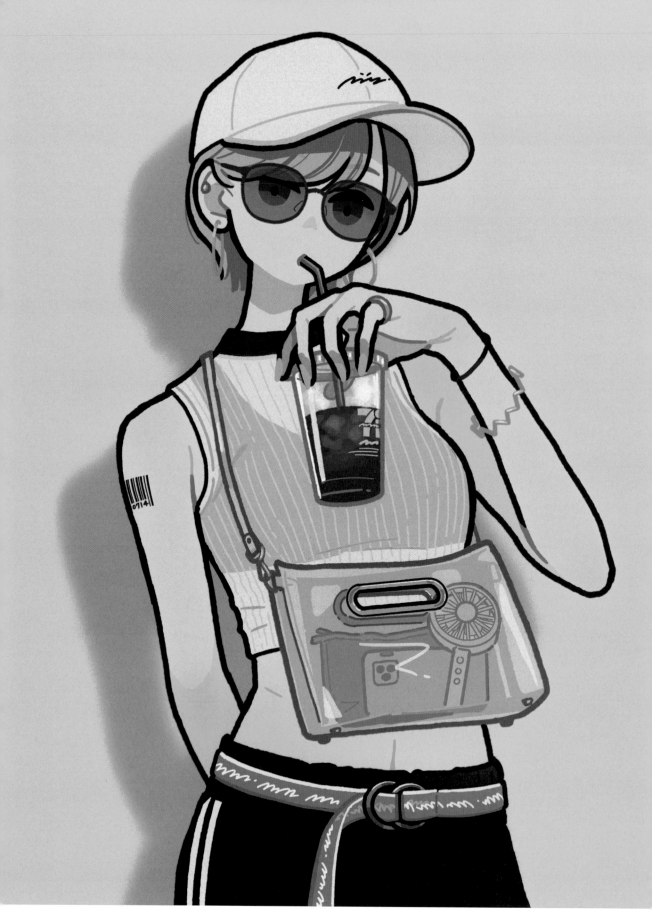

Clear

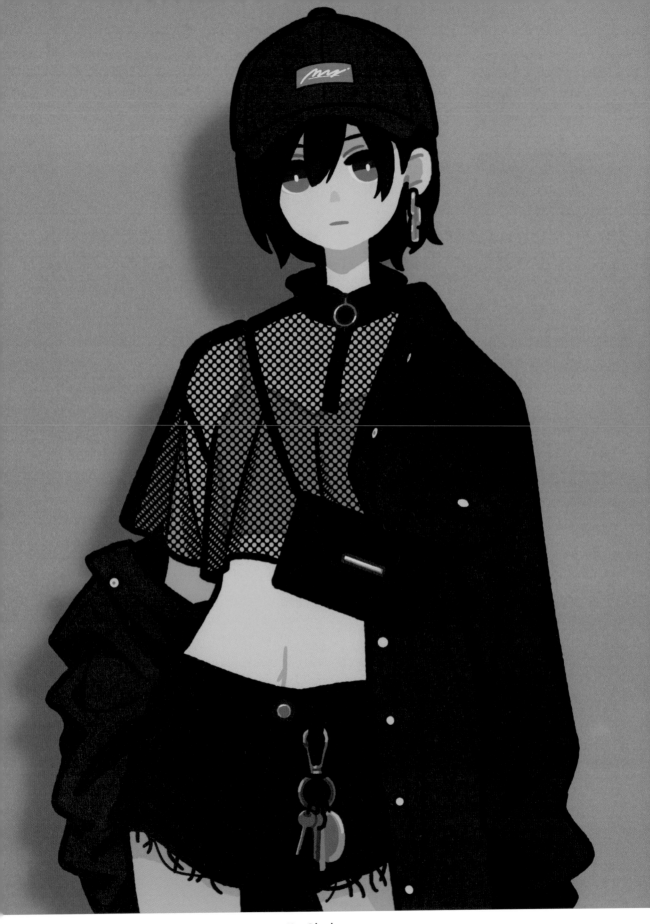

Hot-Blacks

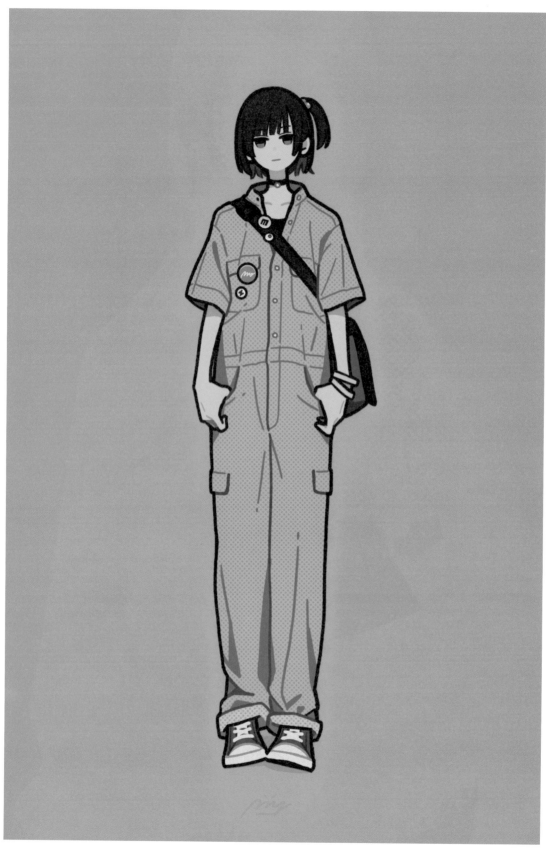

Overalls

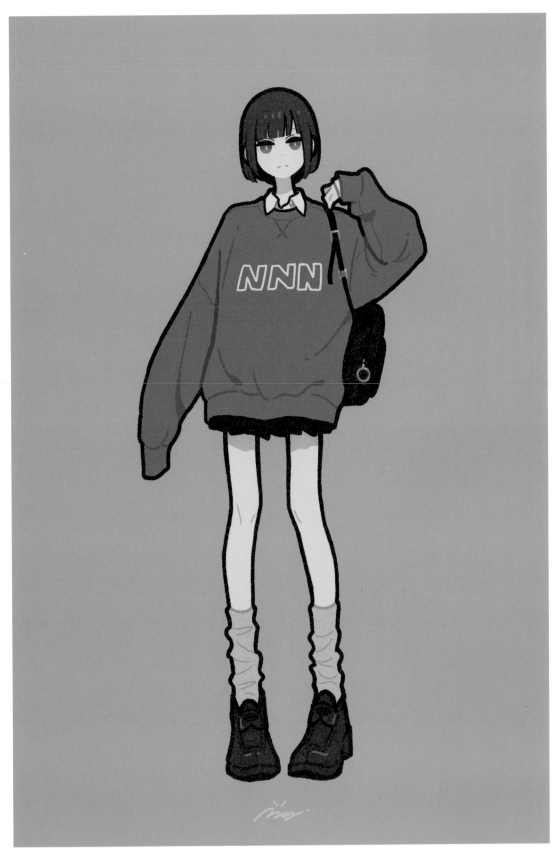

Snap

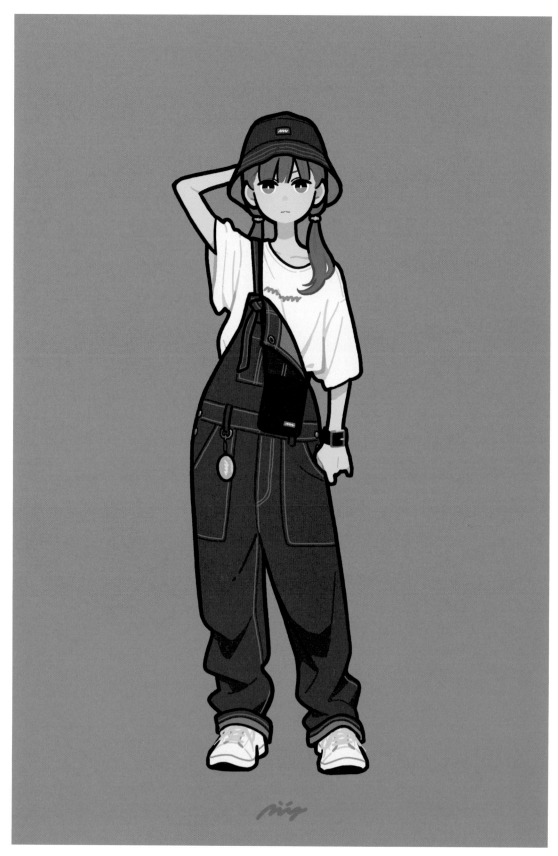

Petite

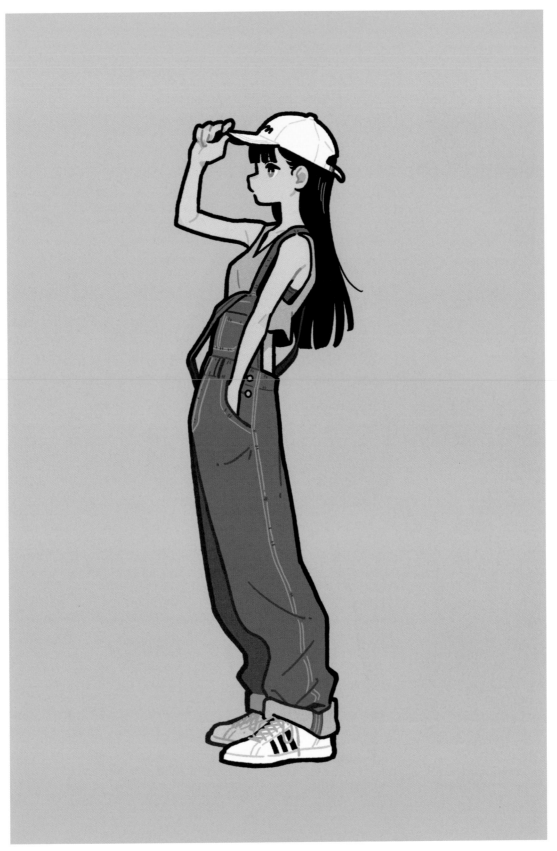

Through

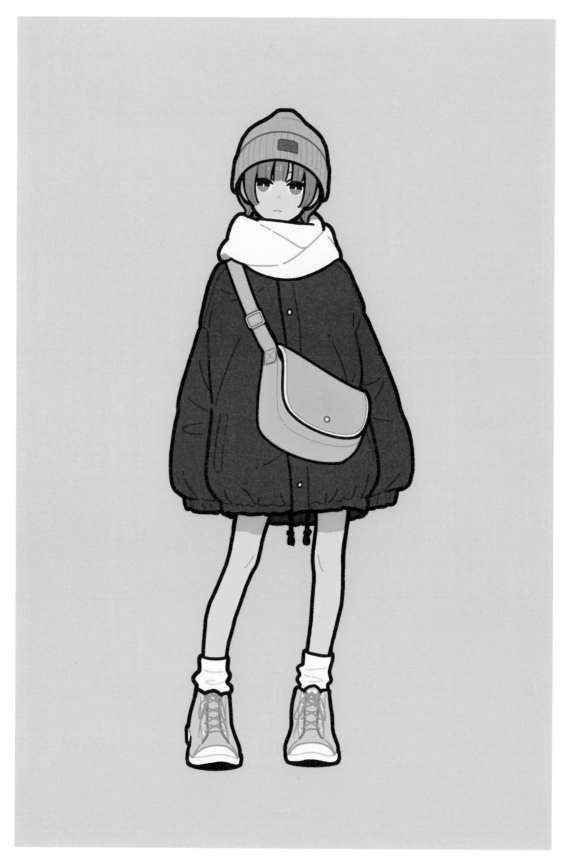

Cocoon

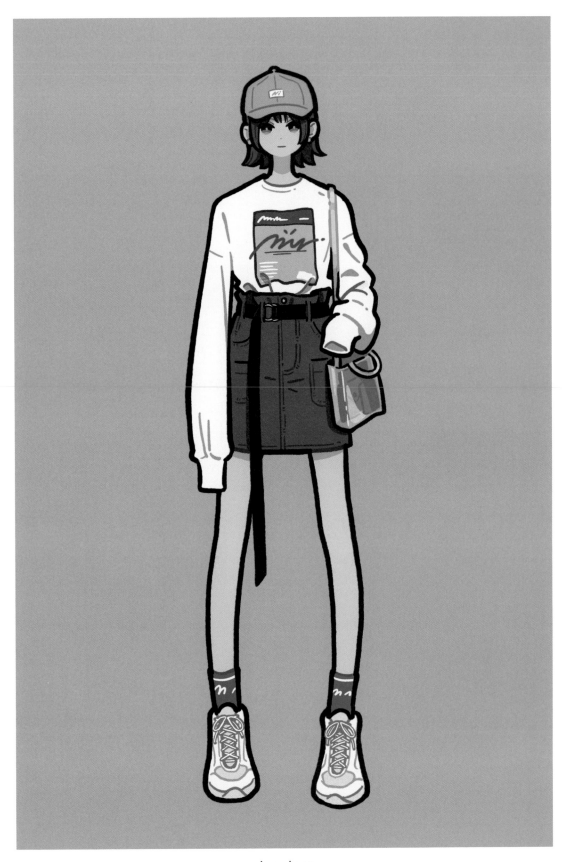

Long Long

Moist

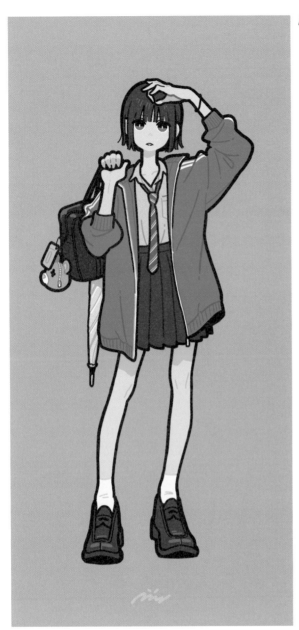

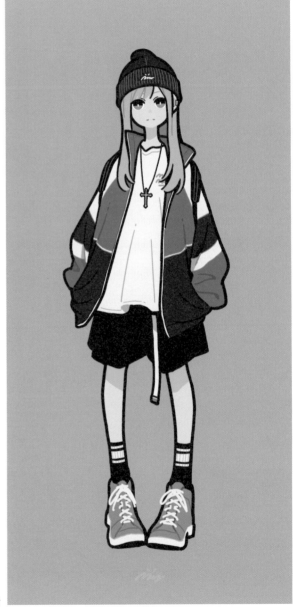

Street

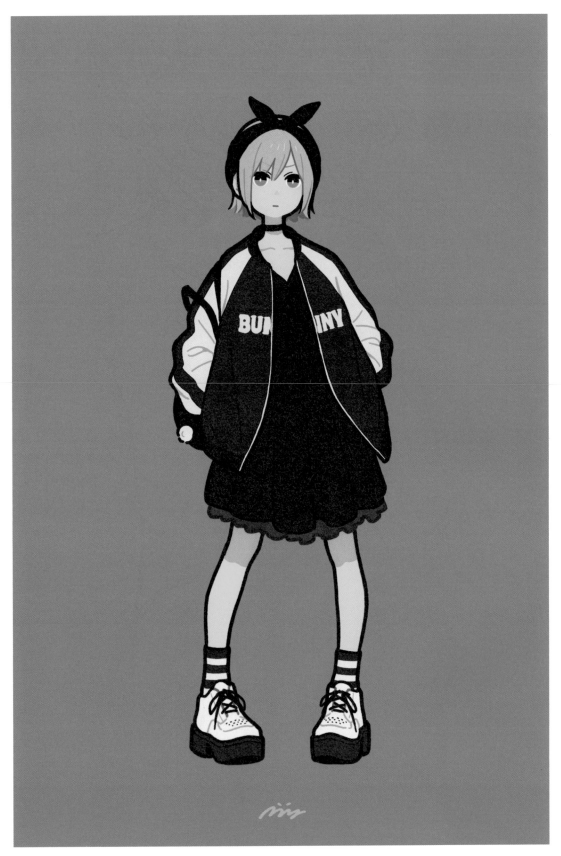

Disco

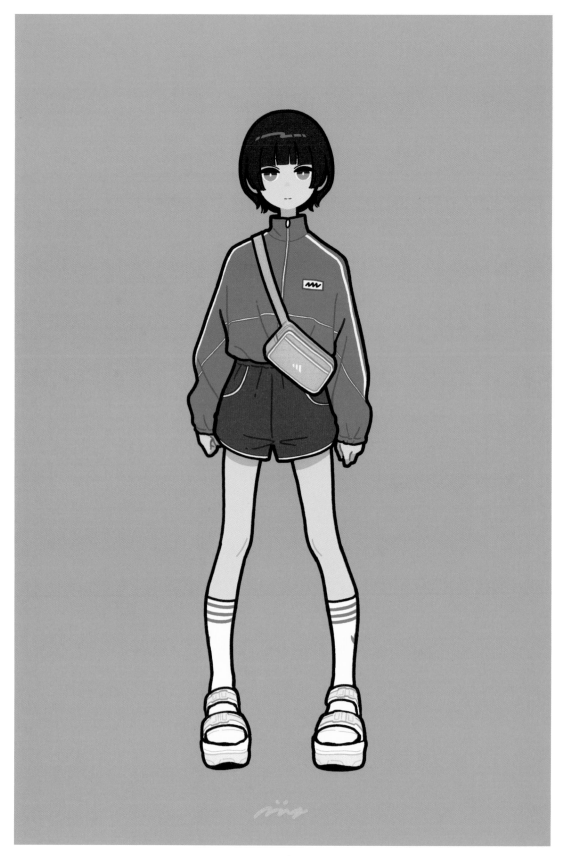

Kid

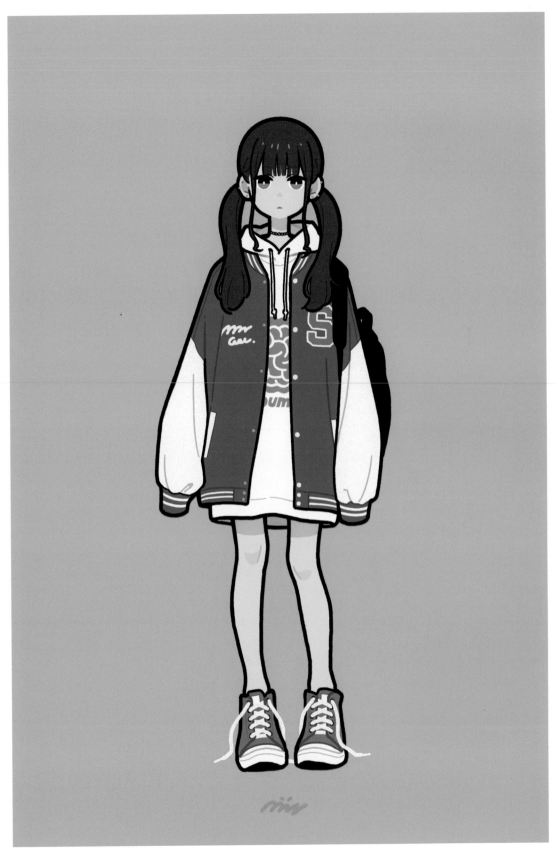

Naughty

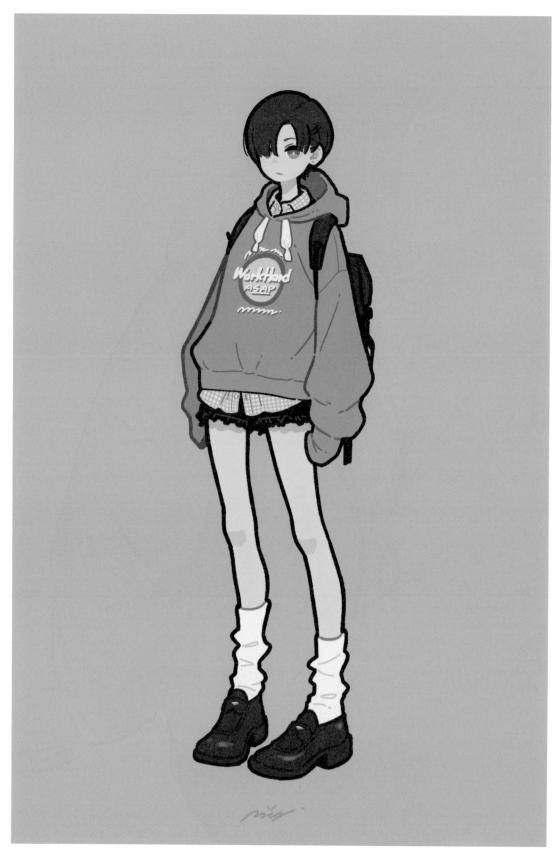

Mister

PUPPET

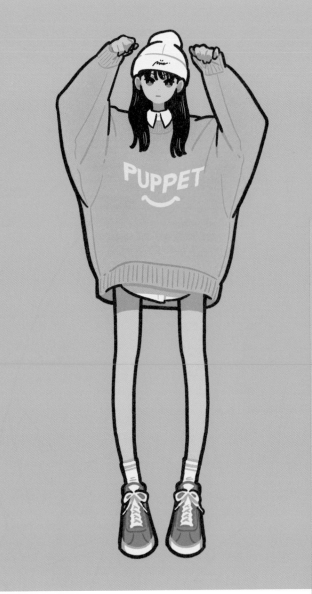

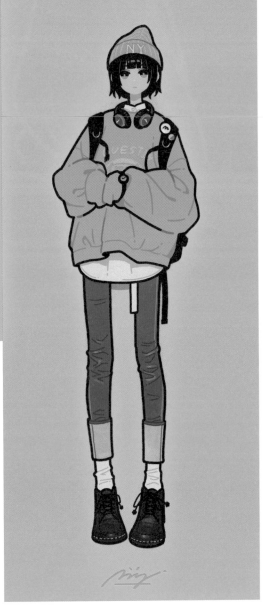

University

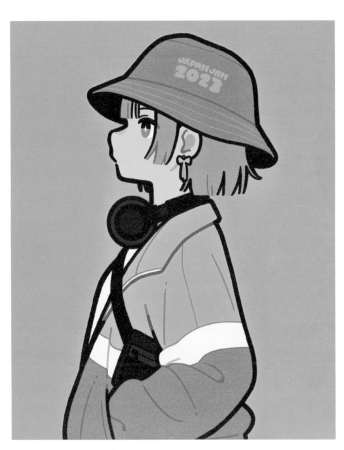

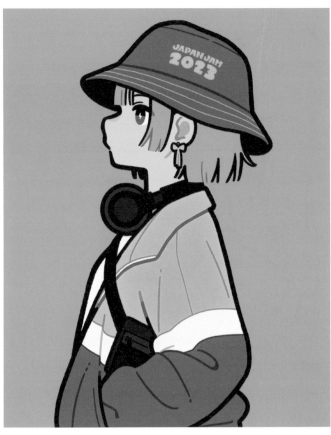

JAPAN JAM 2023 官方商品Ｔ恤

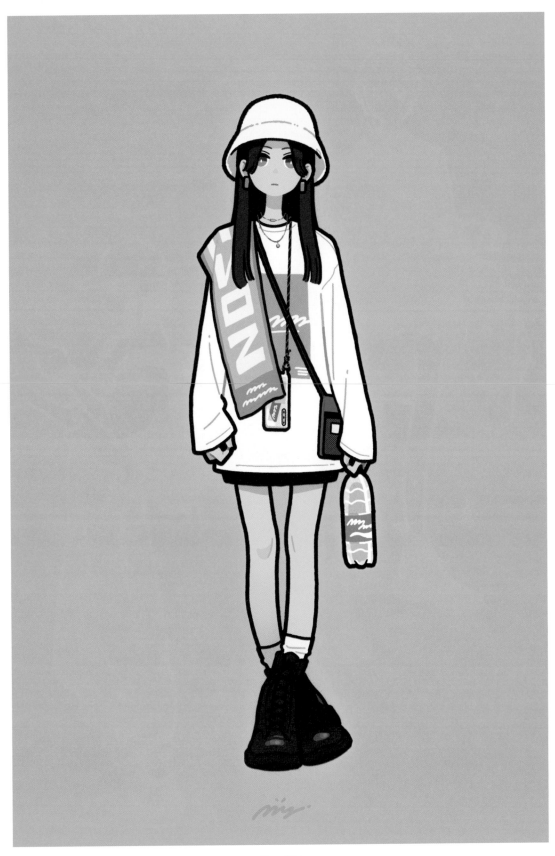

Fes AW

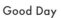
Good Day

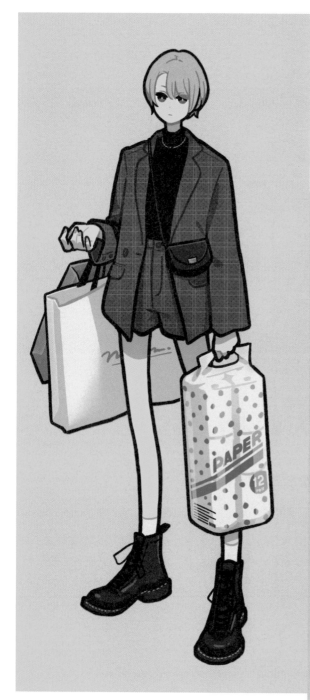

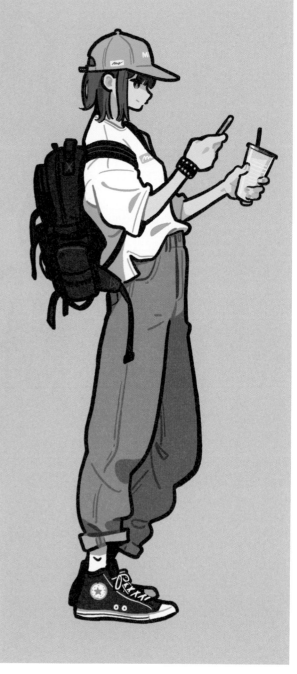

SNAP SNAP

Shopping

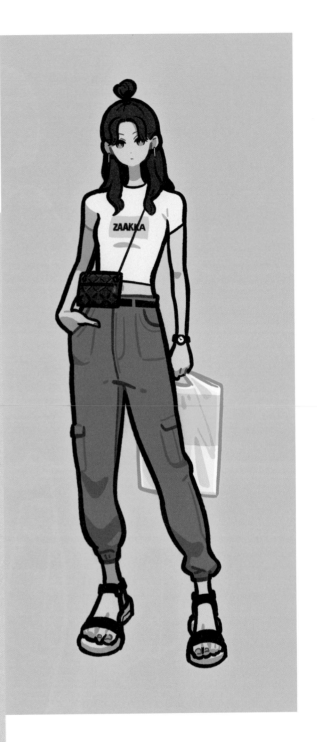

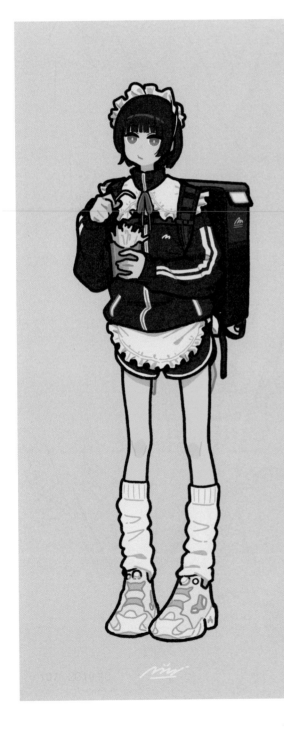

It's mine

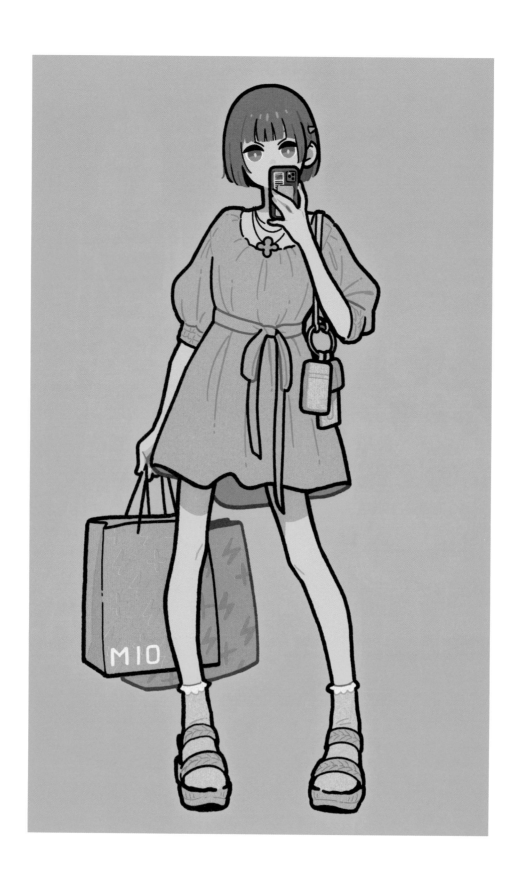

天王寺 MiO「Staff snap +」宣傳單
ALPHA CREATE 株式會社

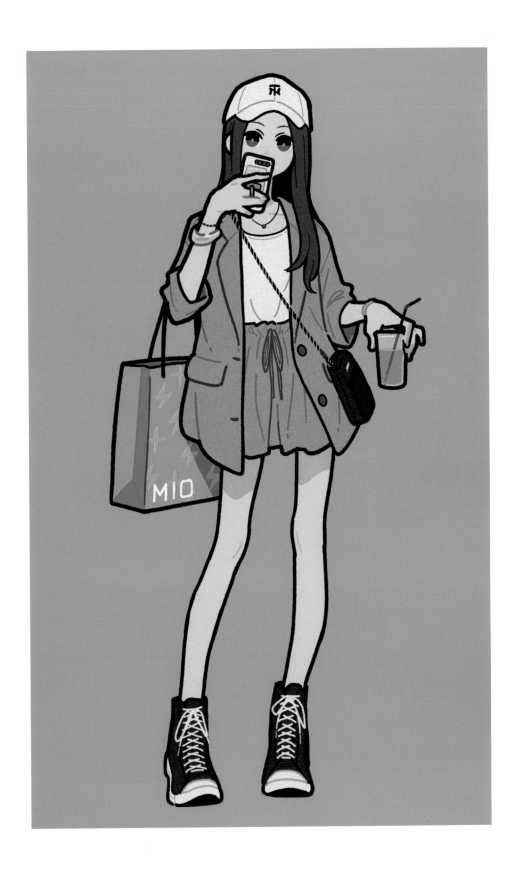

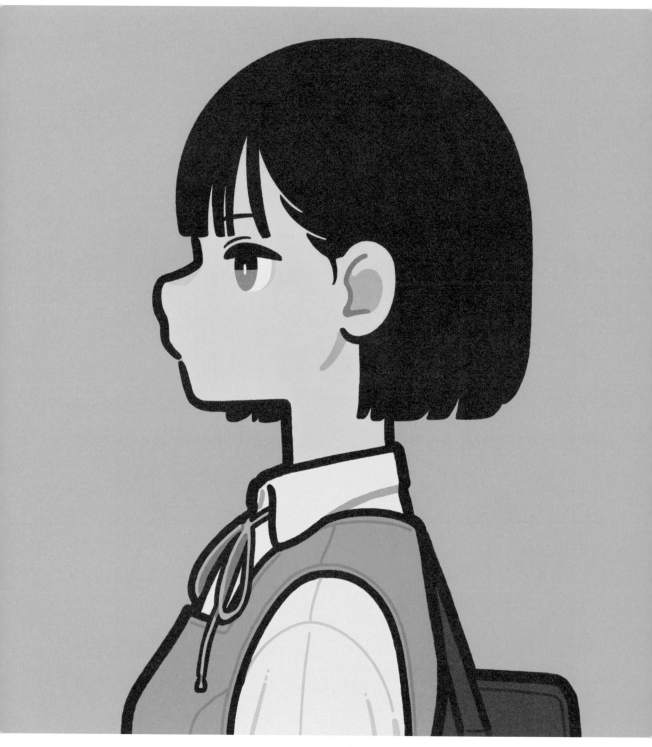

Grad

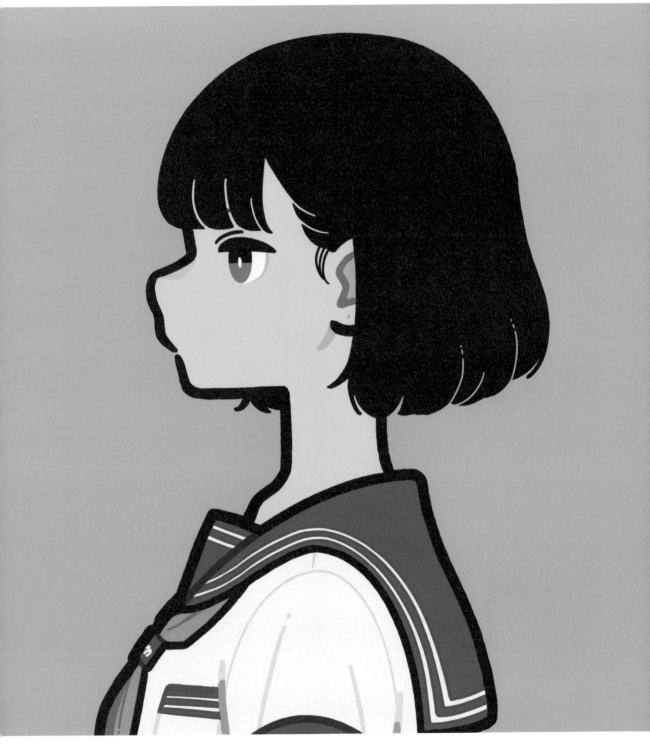

Entry

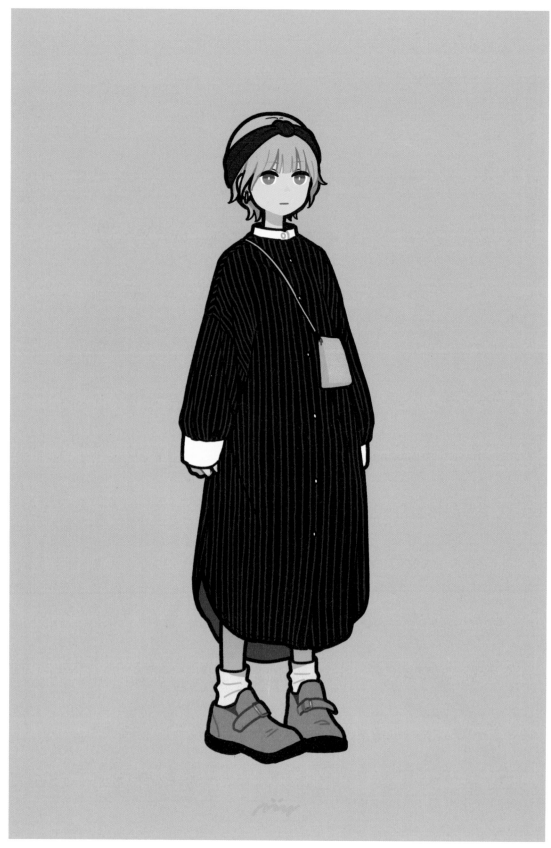

Babe

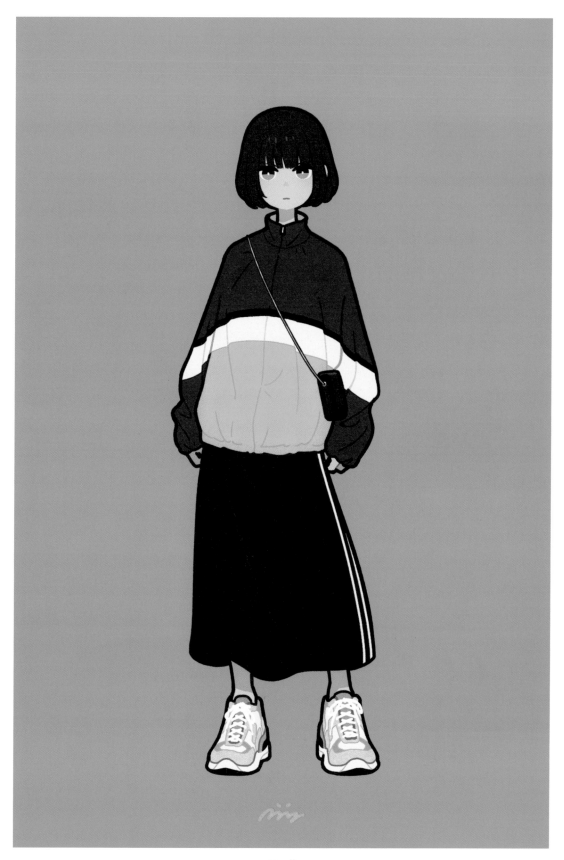

Stroll

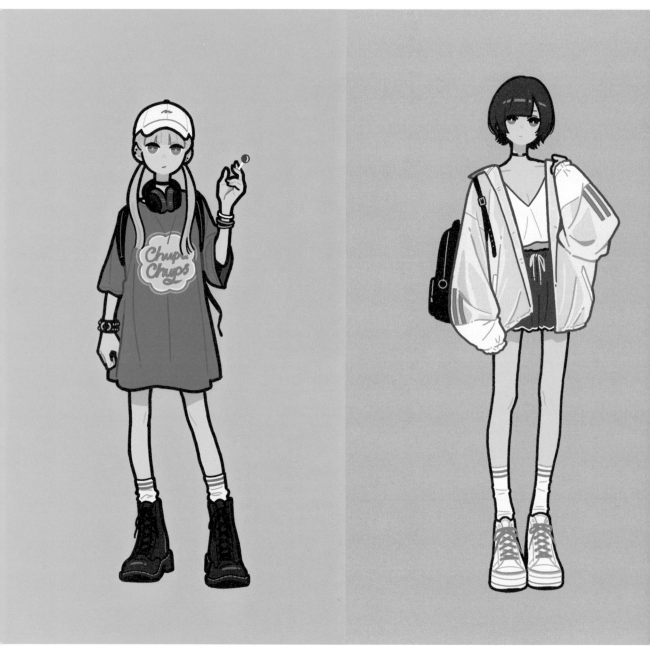

Adult Layer

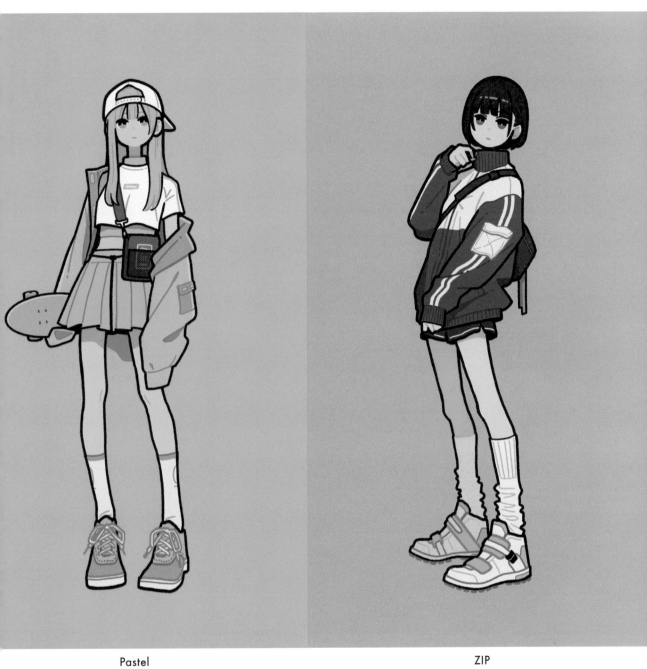

Pastel

ZIP

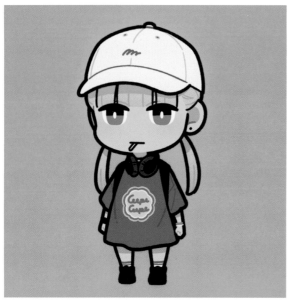

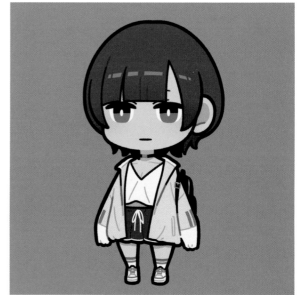

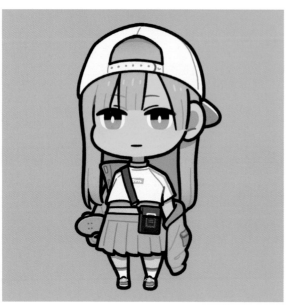

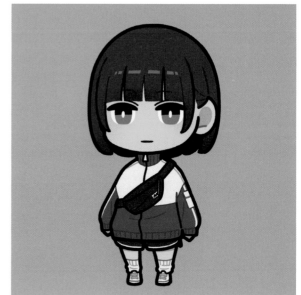

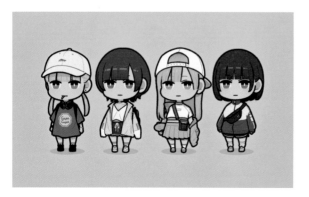

● Adult ● Layer

● Pastel ● ZIP

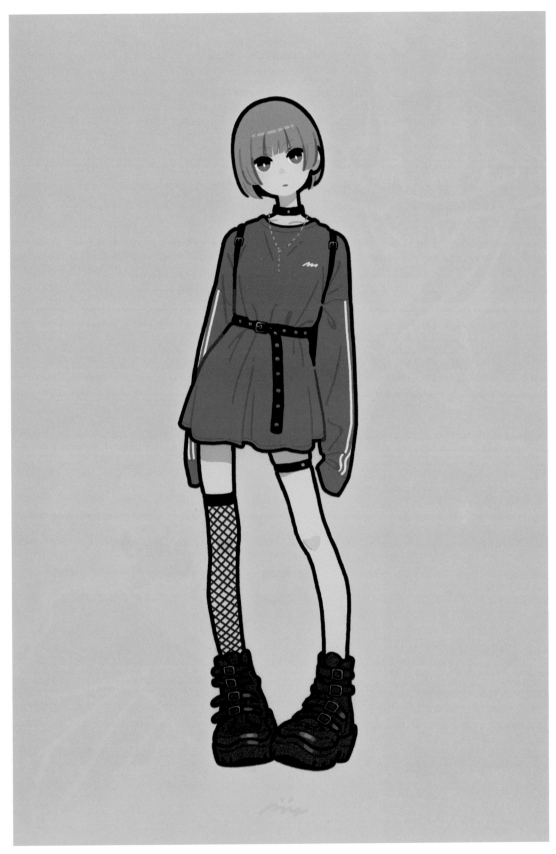

Tie

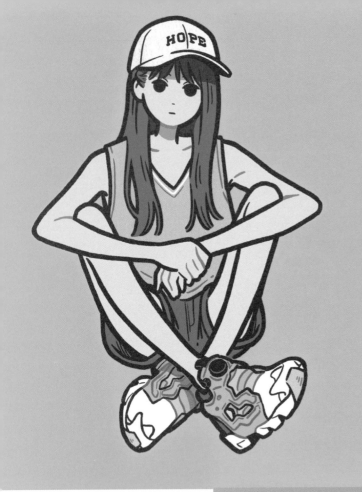

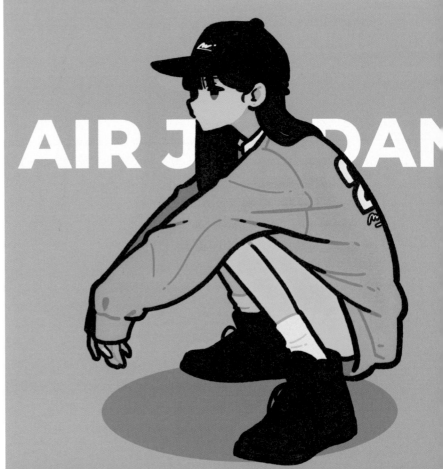

AIR JORDAN

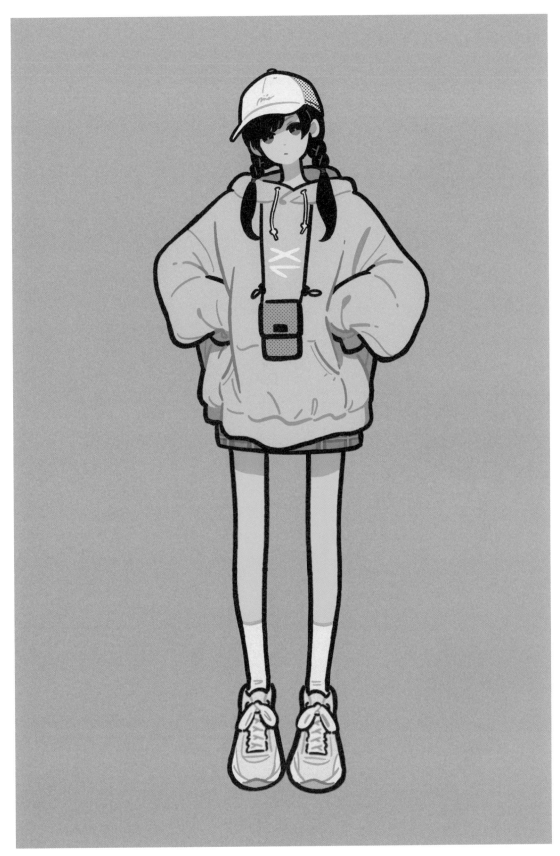

XL

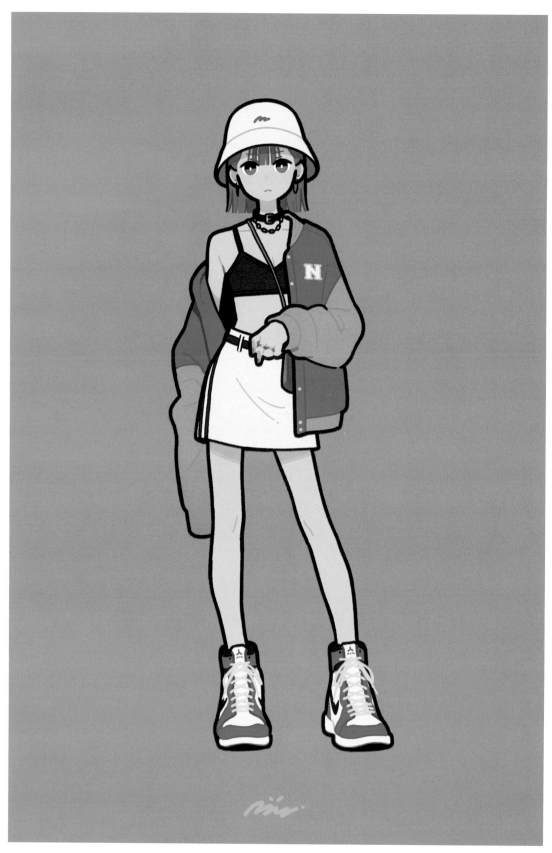

Hot

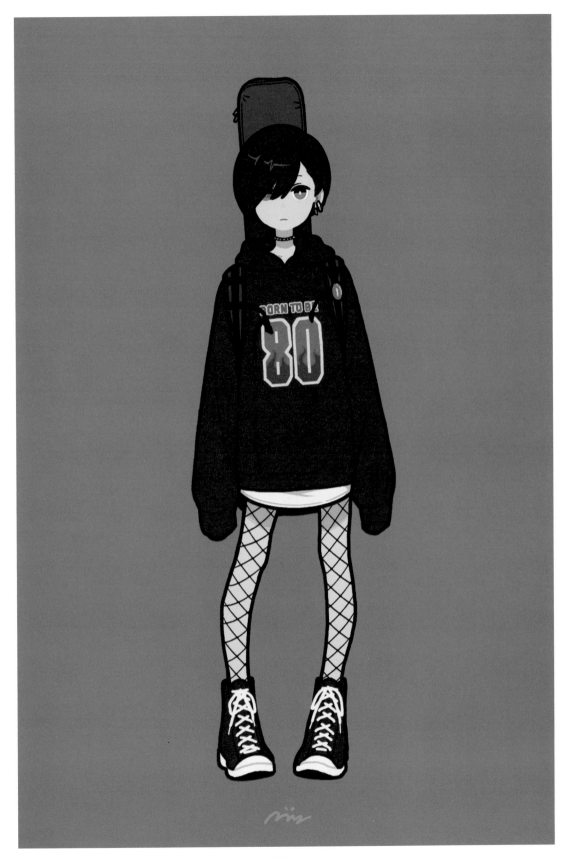

Edge

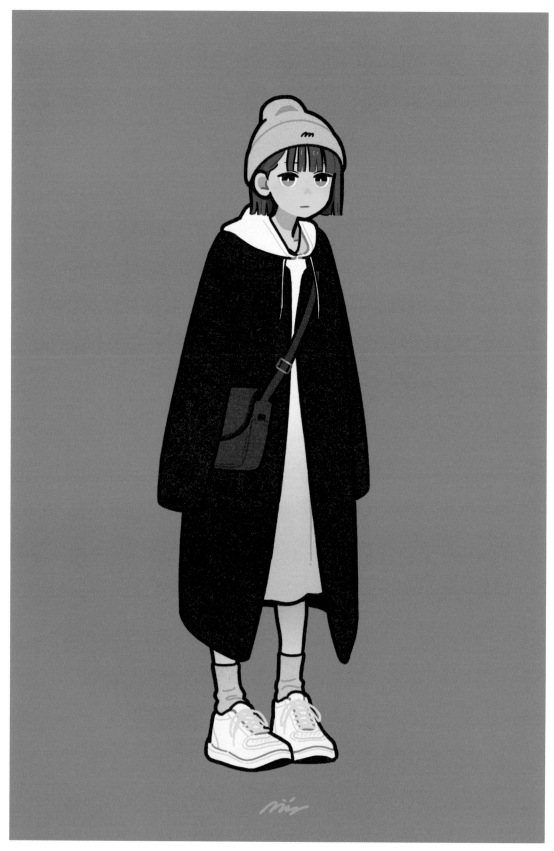

Penguin

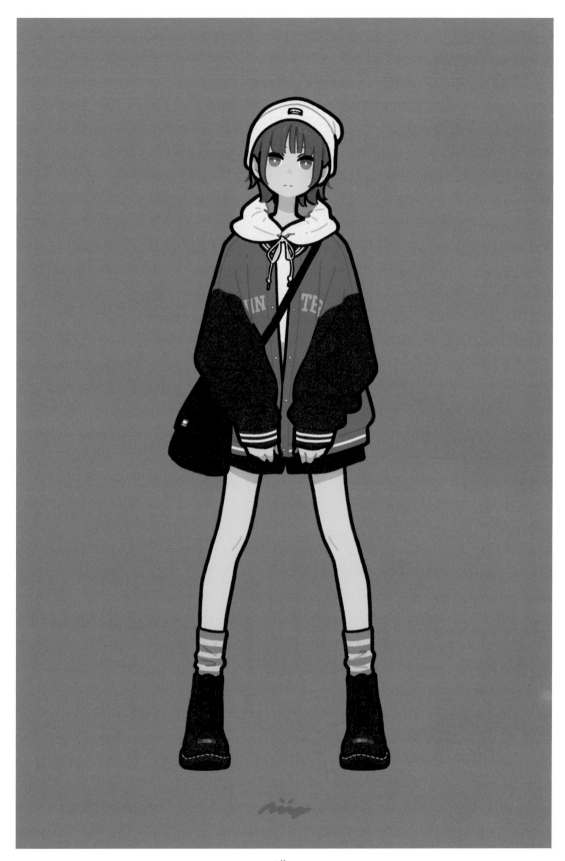

Alley

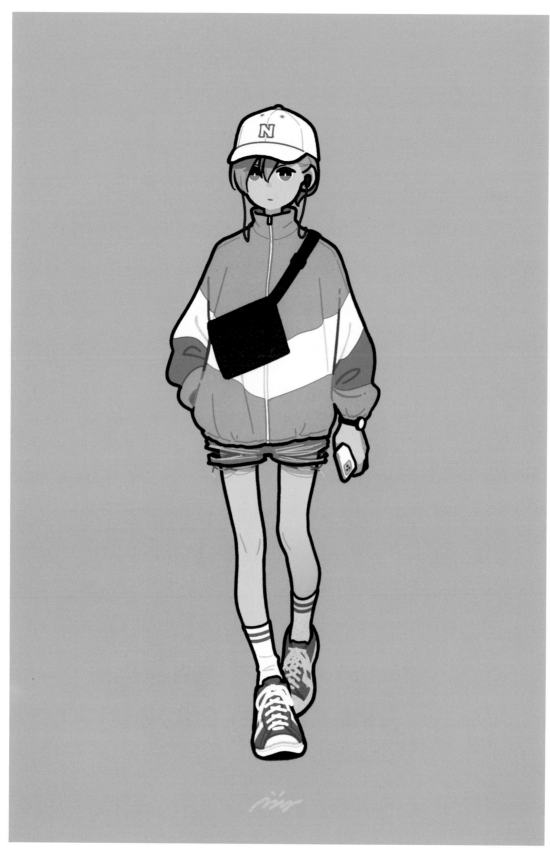

Snap

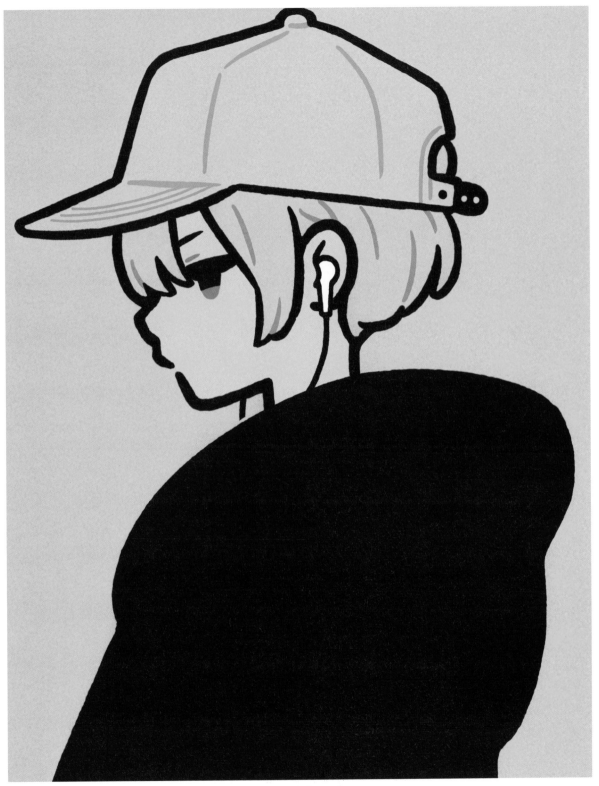

Chill

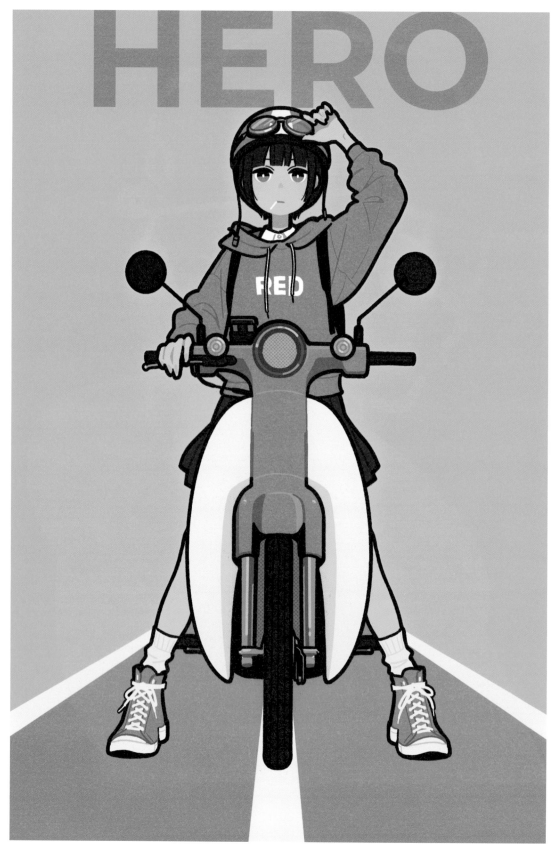

HERO

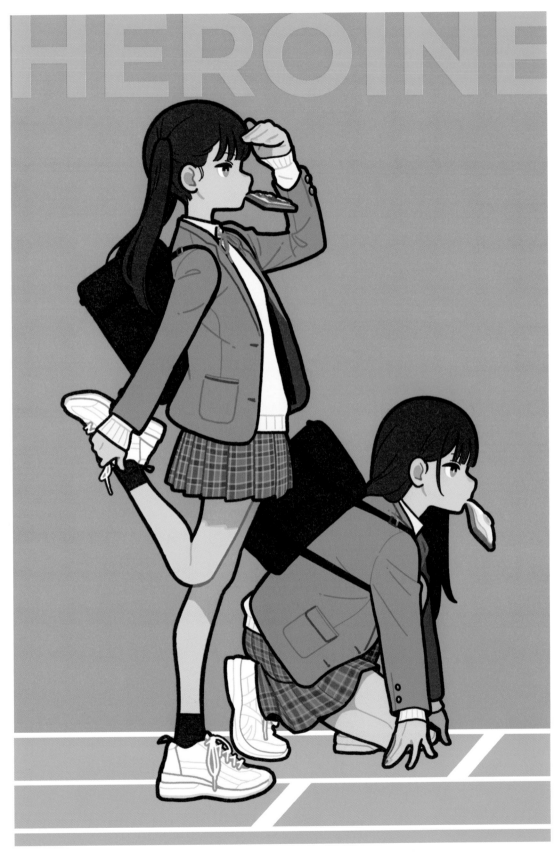

HEROINE

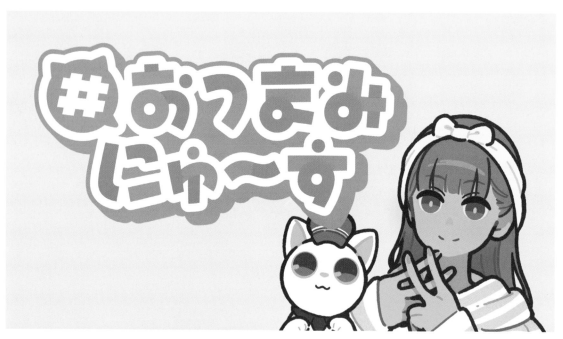

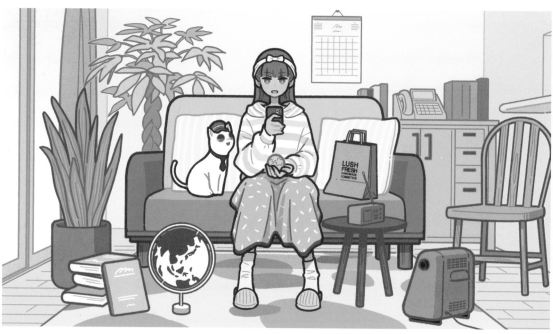

#otumami~NEWS
© 東京電視台 / otumami 新聞　LOGO 製作：kanekoami

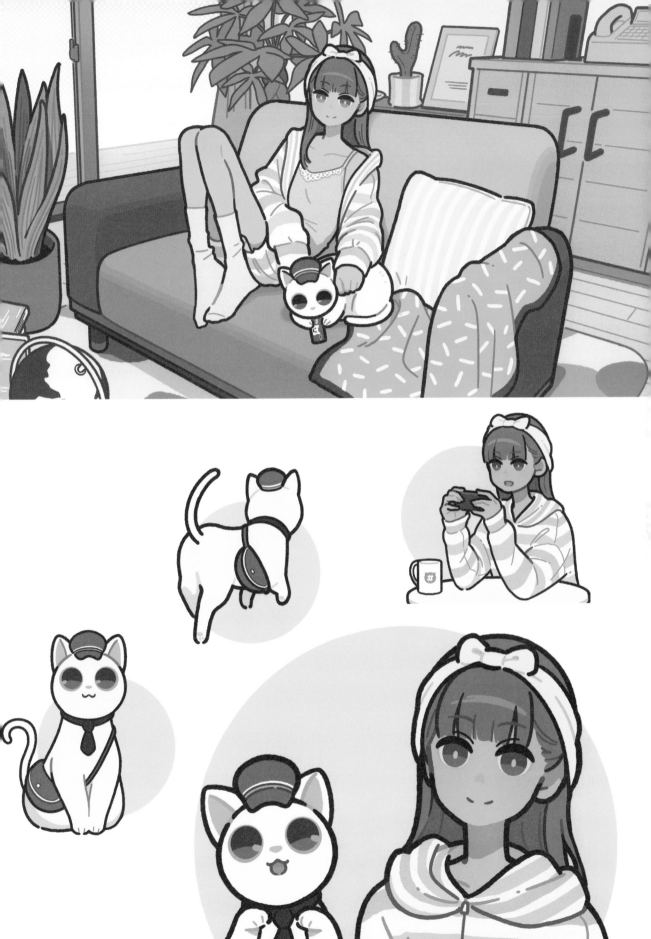

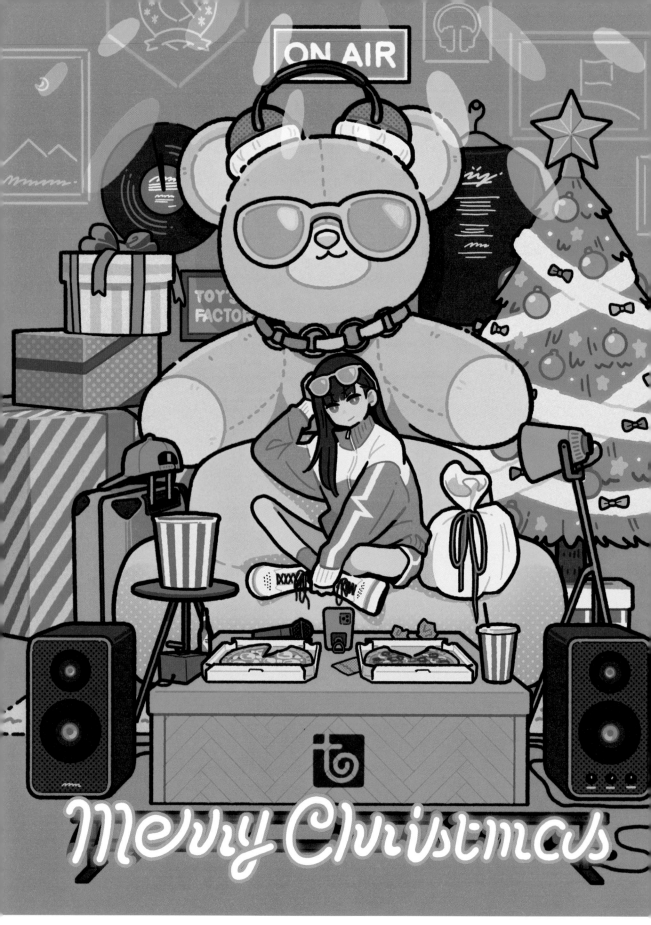

Merry Christmas

TOY'S FACTORY 聖誕節插畫 2021

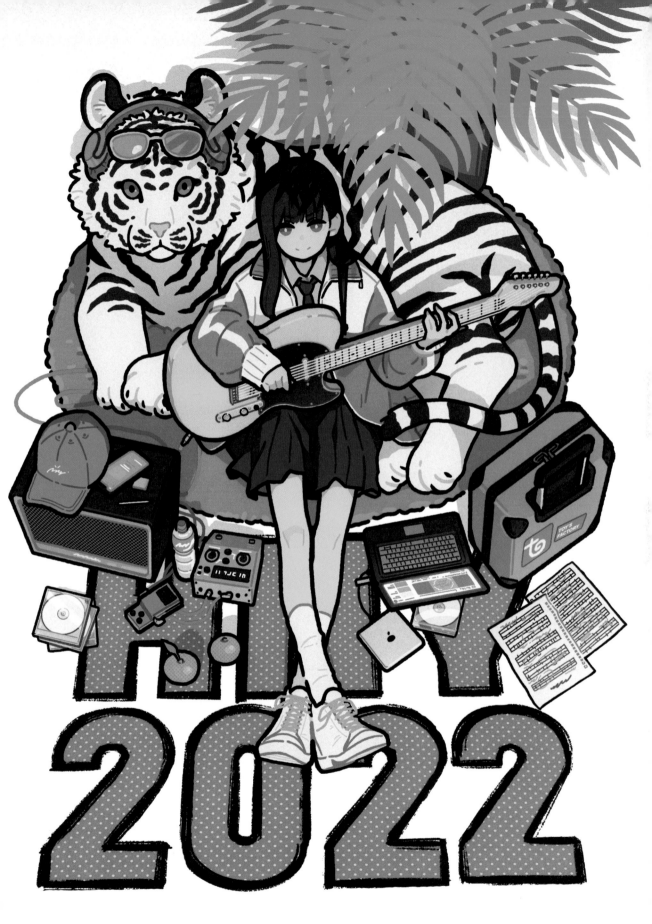

TOY'S FACTORY 新年插畫 2022

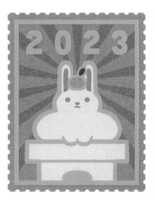
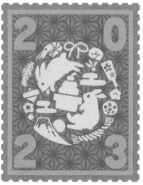
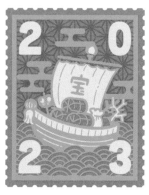
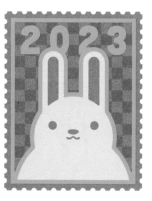
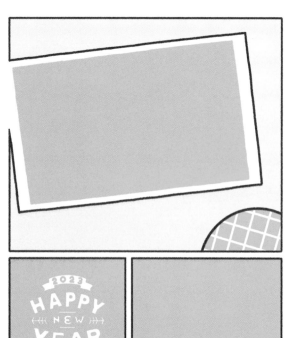

日本郵便　手機新年賀卡 2023

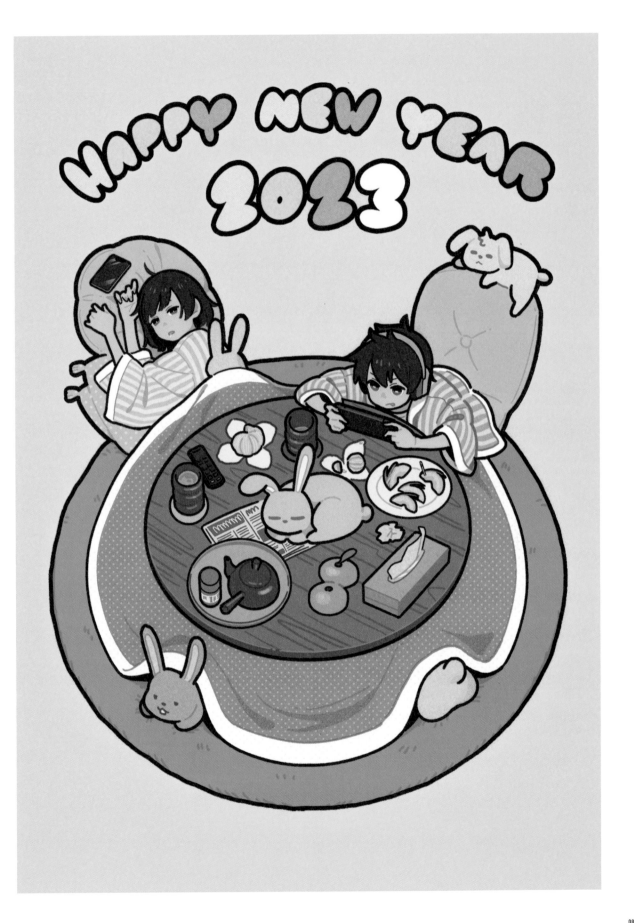

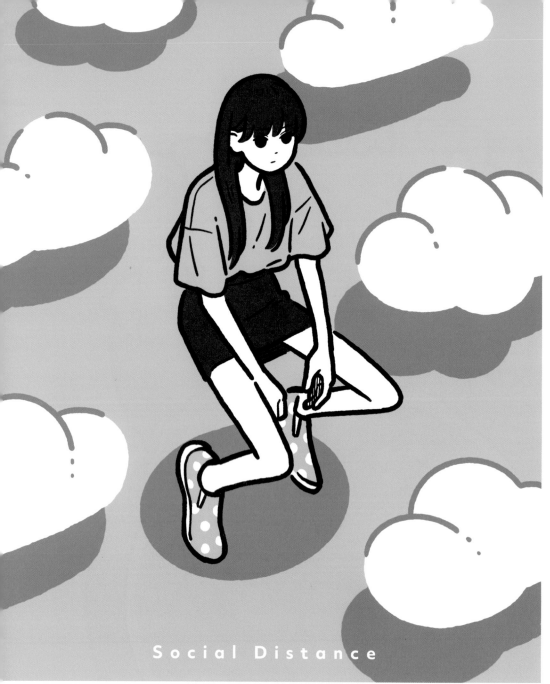

Social Distance

Social Distance

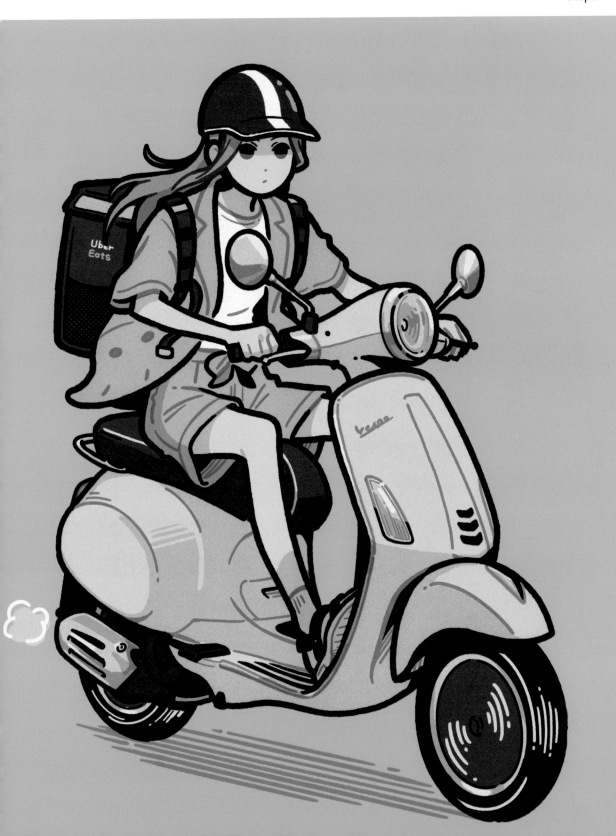

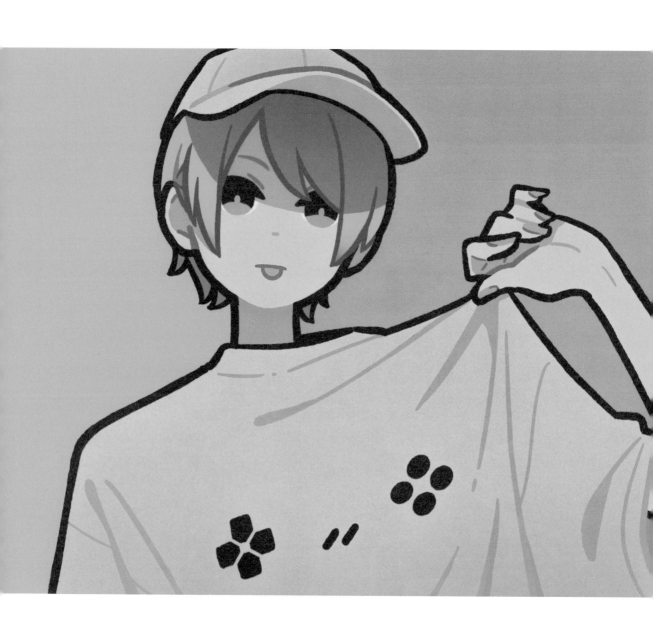

PRESS
ANY BUTTON

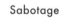
Sabotage

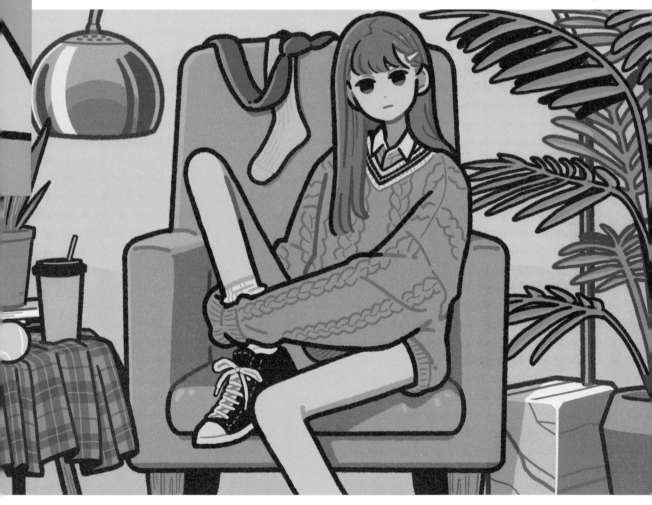

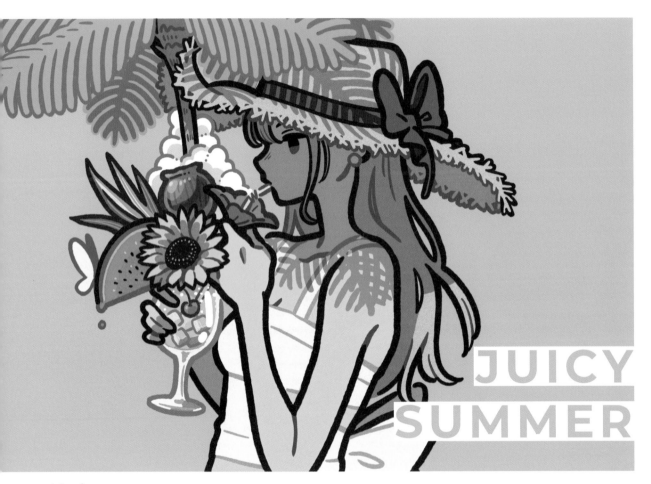

JUICY
SUMMER

Juicy Summer

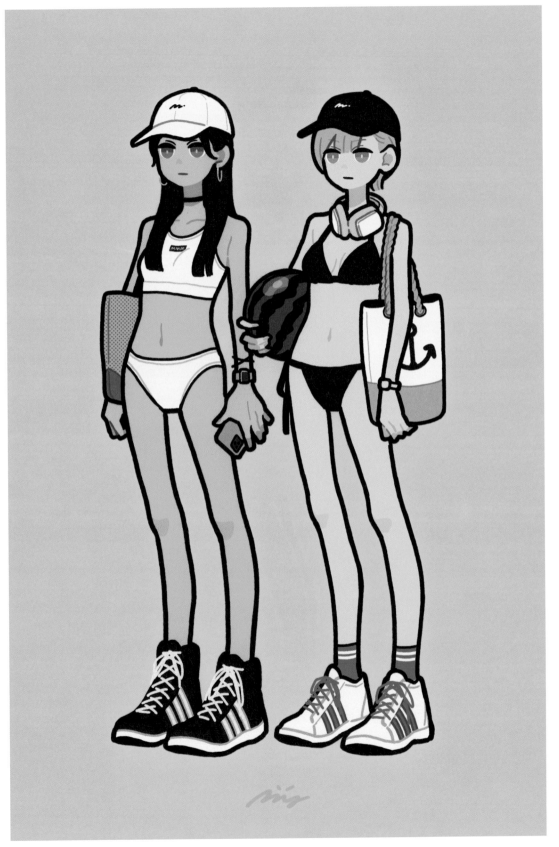

Beach

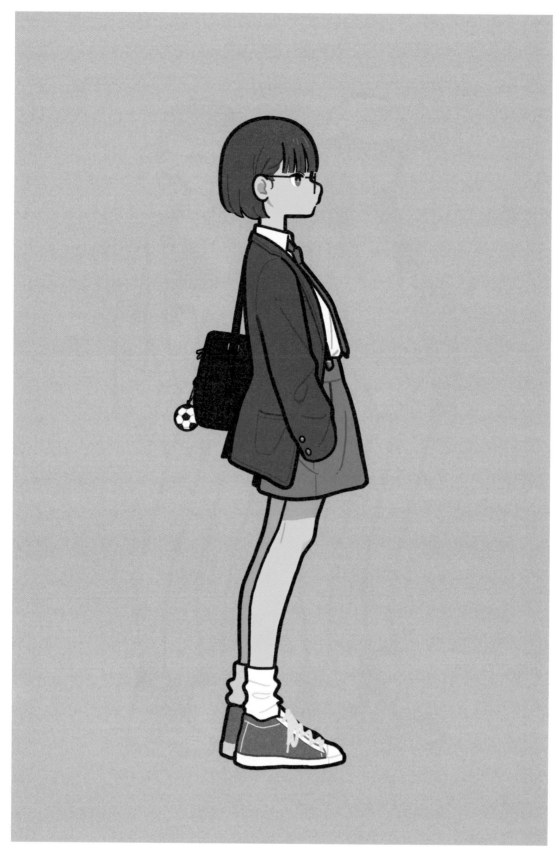

Detective

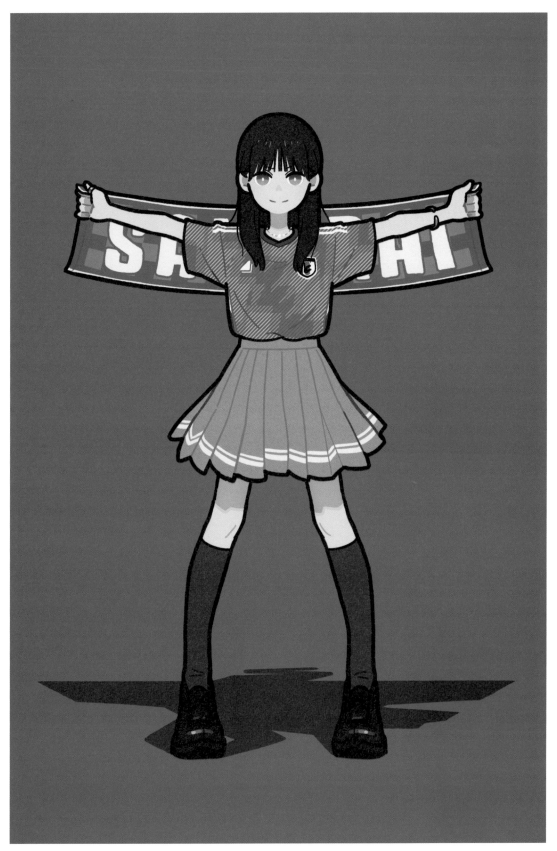

SAMURAI Girl

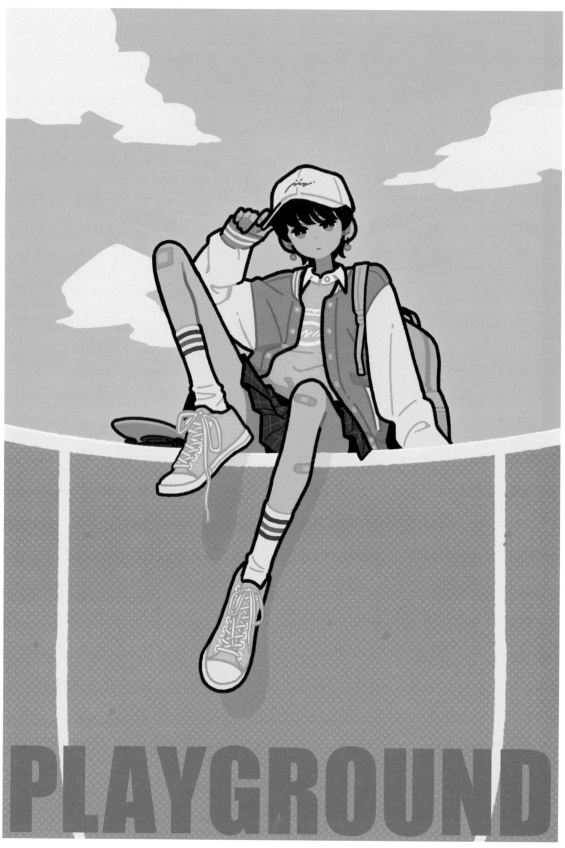

PLAYGROUND

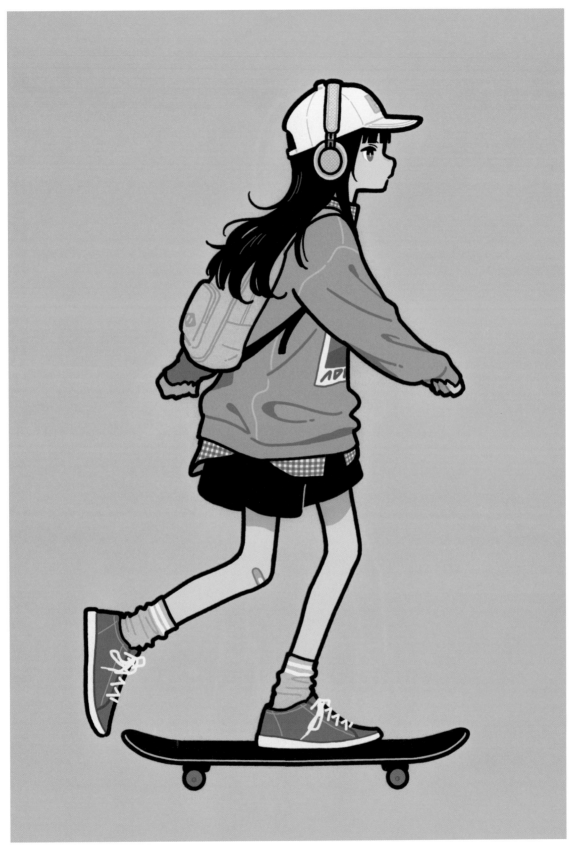

Drive

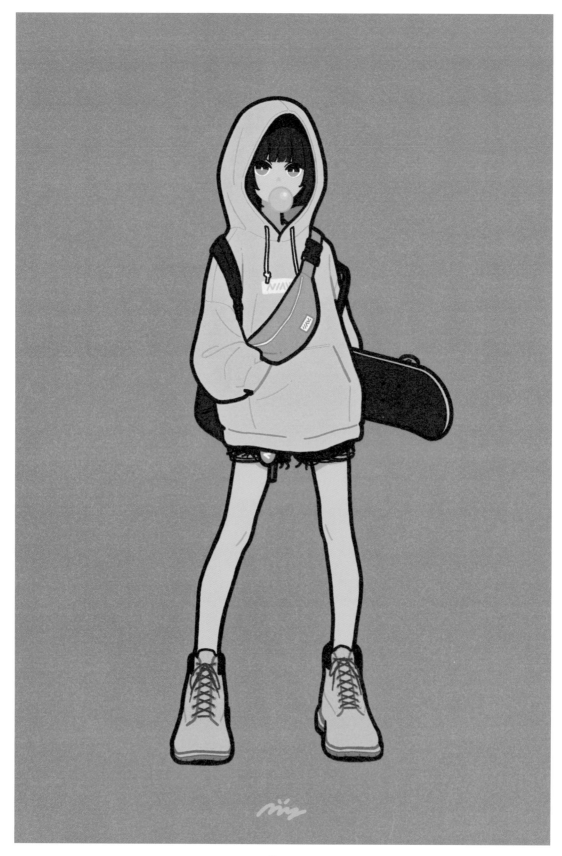

Crew

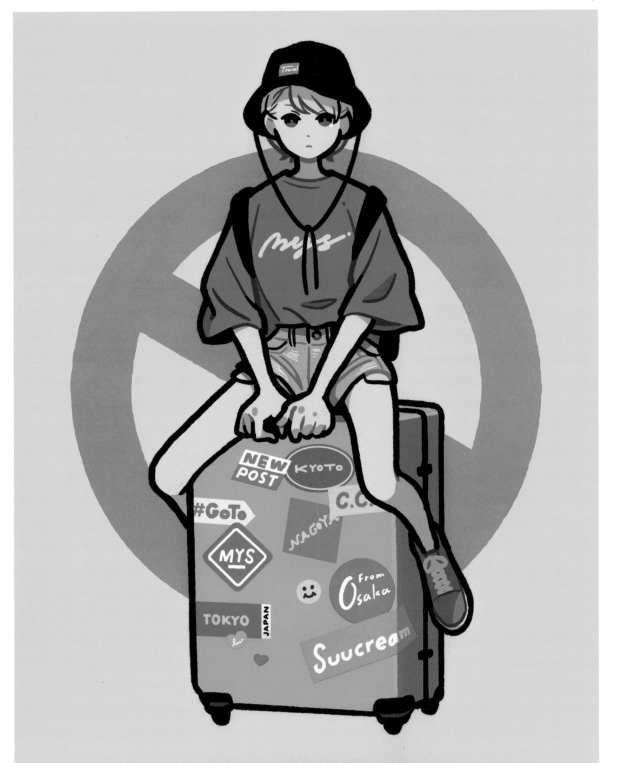

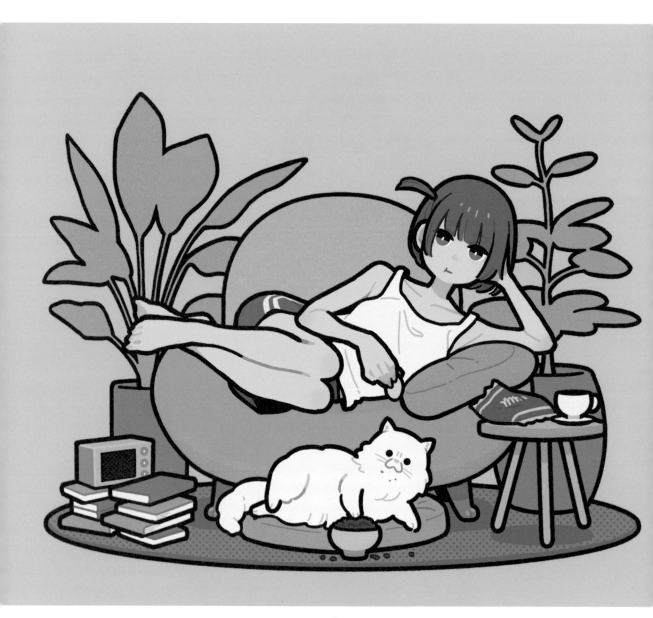

Nest

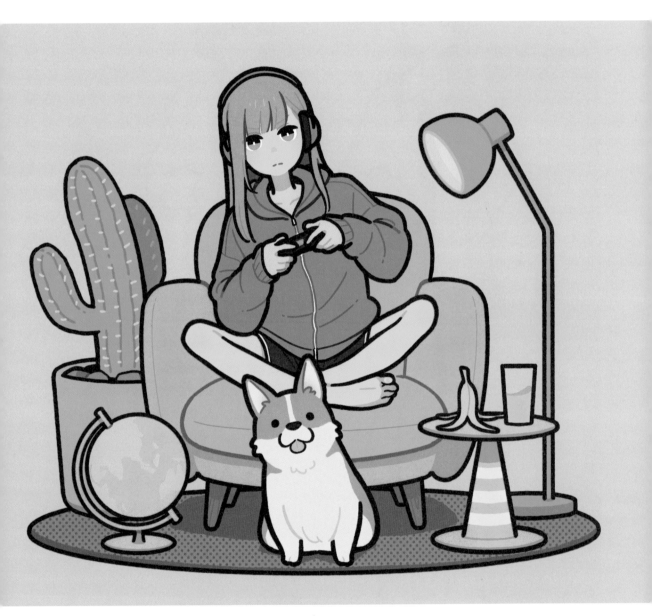

Tandem

Stand-by

Trend

ONEWAY

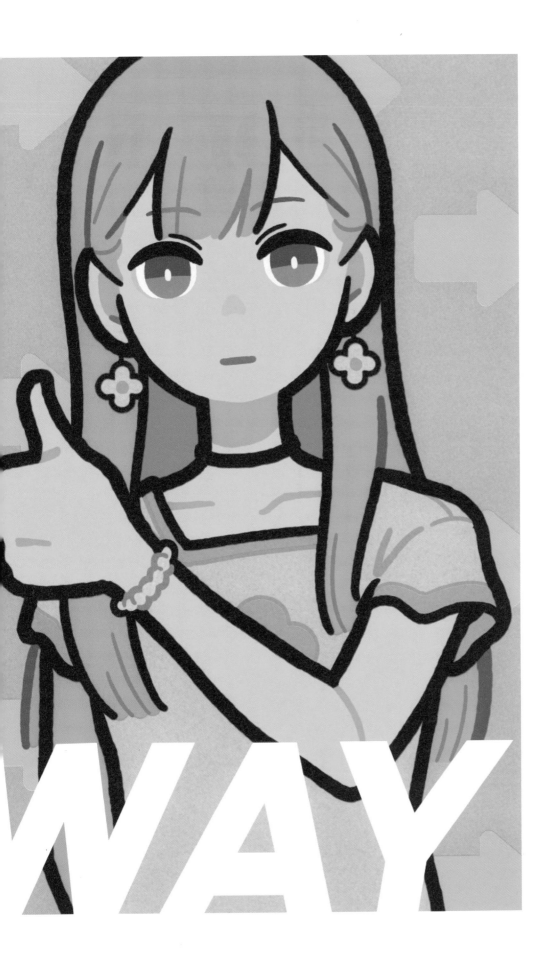

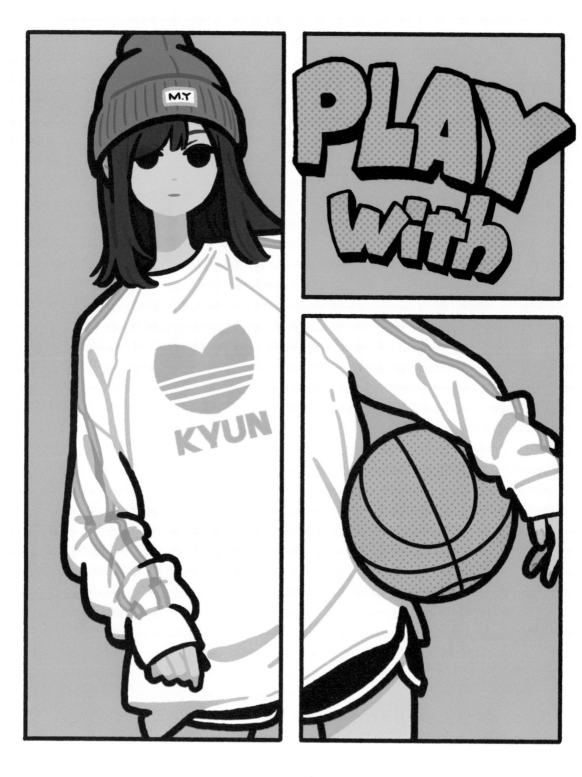

PLAY with

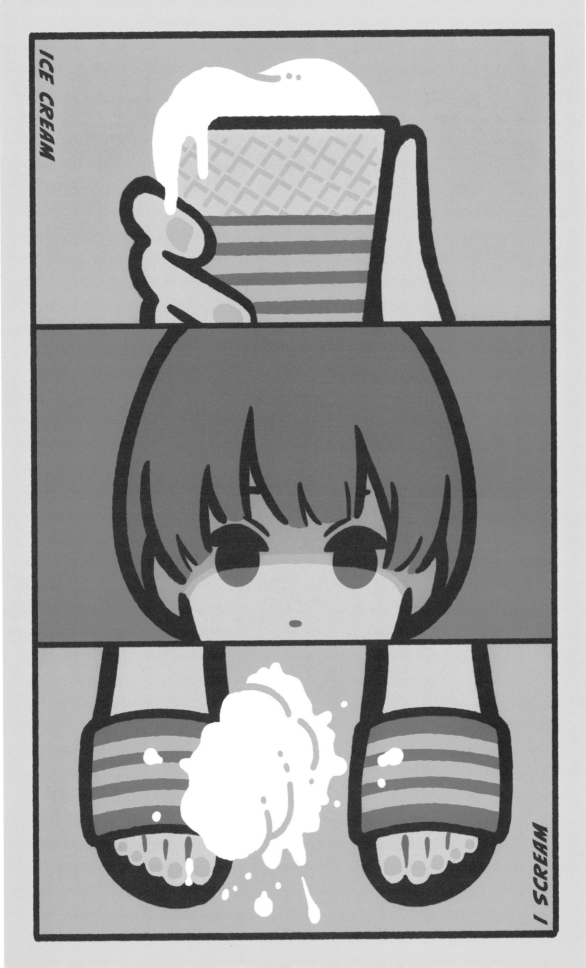

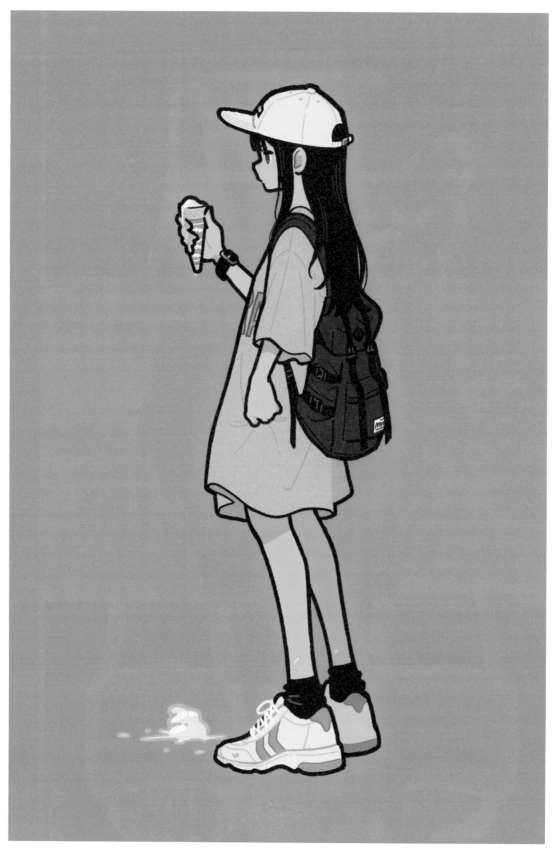

Precious

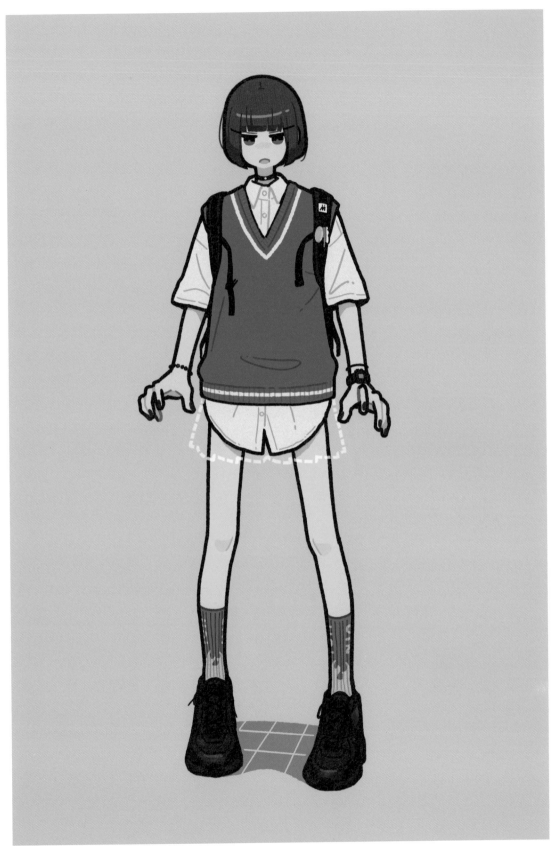

OMG

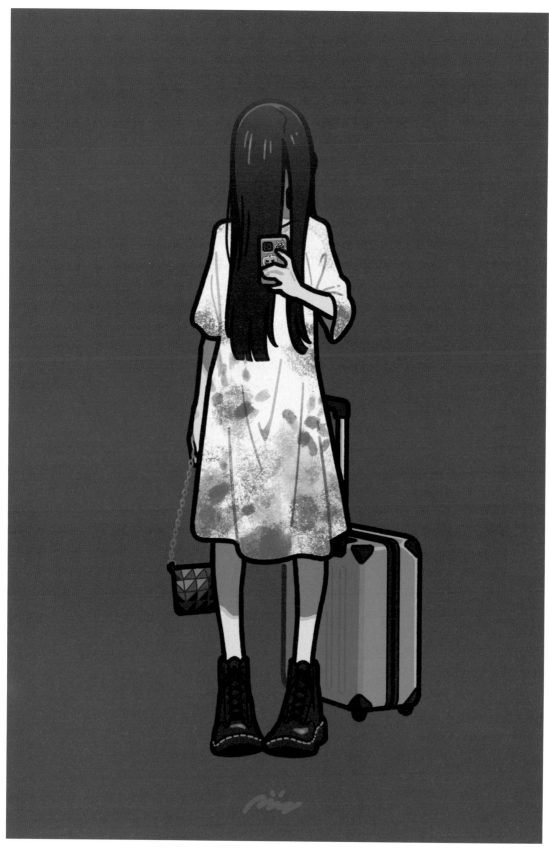

Arrived

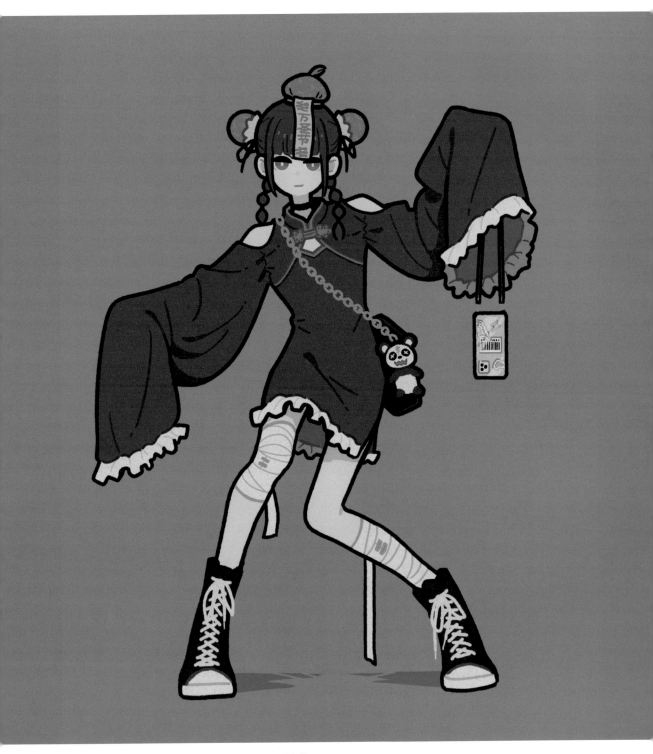

Halloween

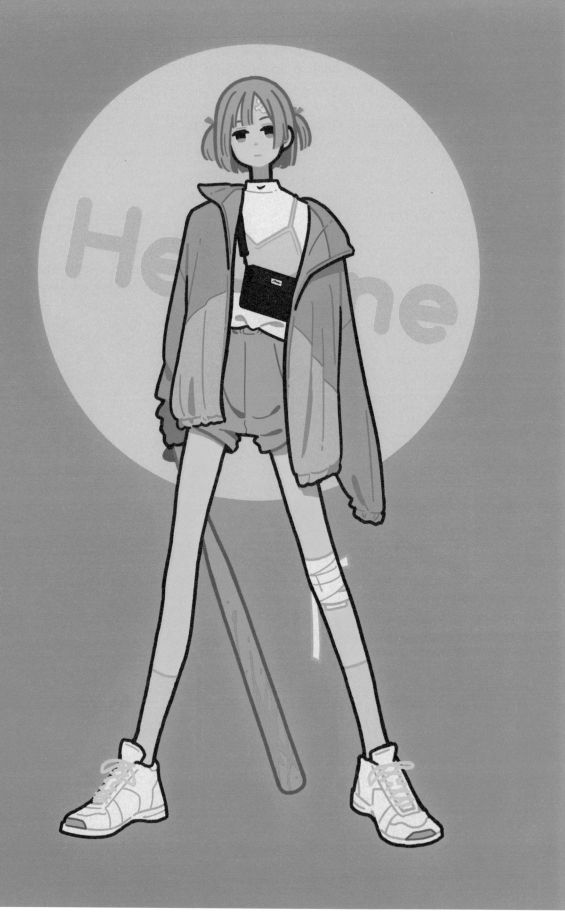

Heroine

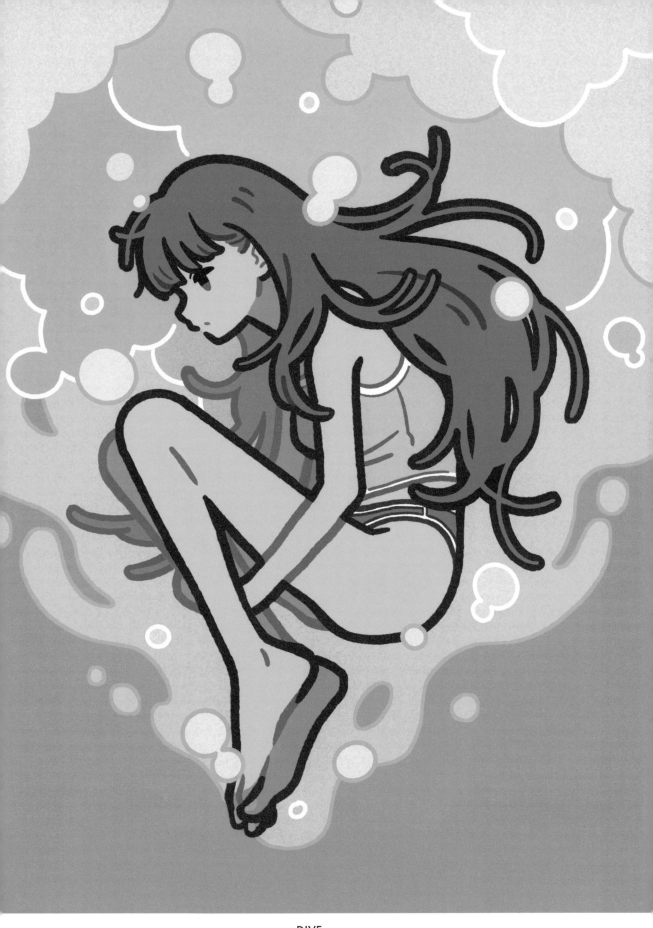

DIVE

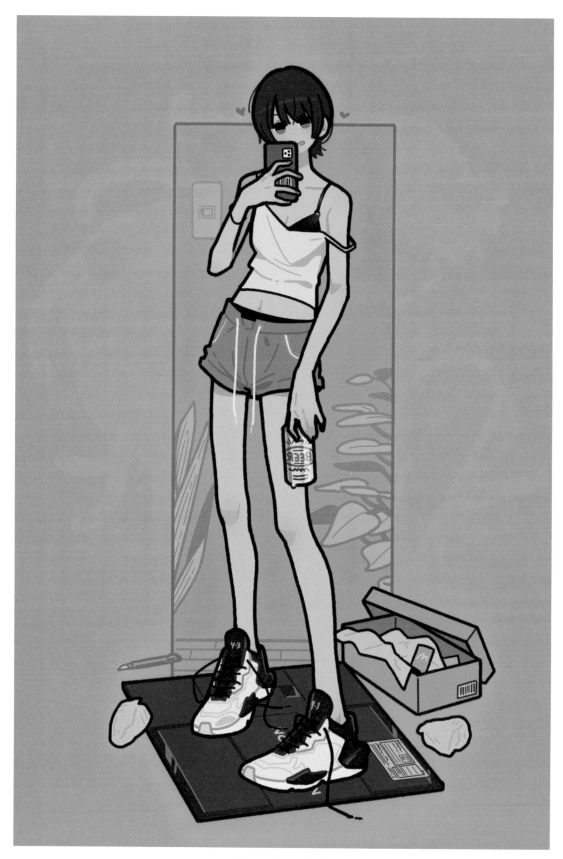

Alone Show(Kicks)

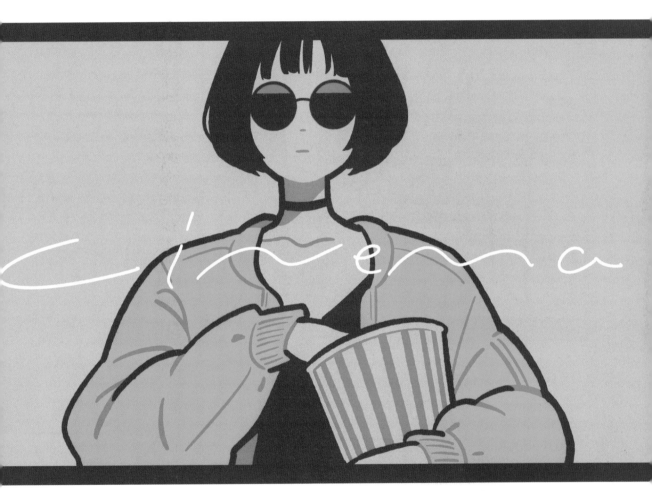

CINEMA

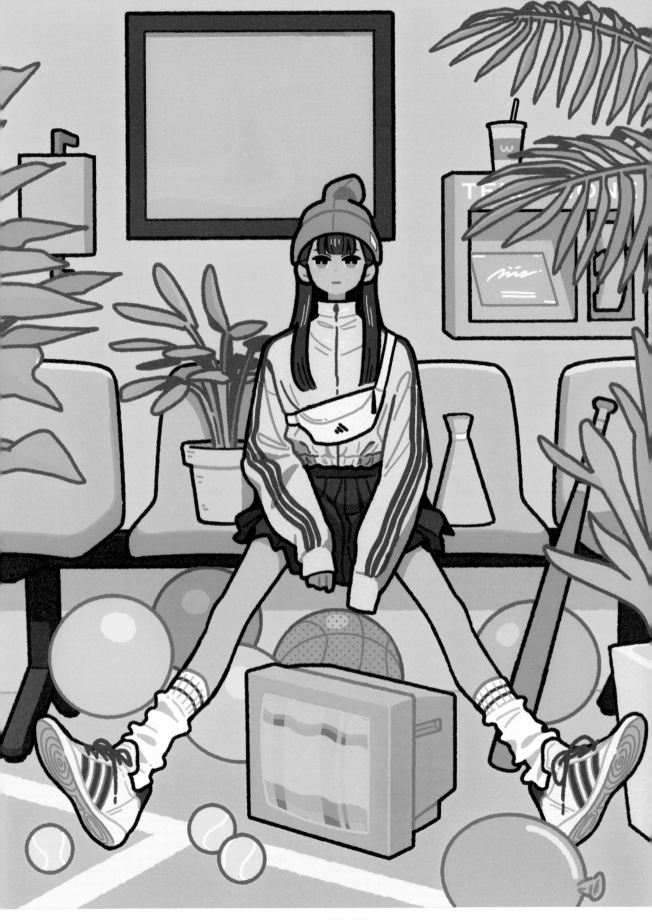

CHILL OUT

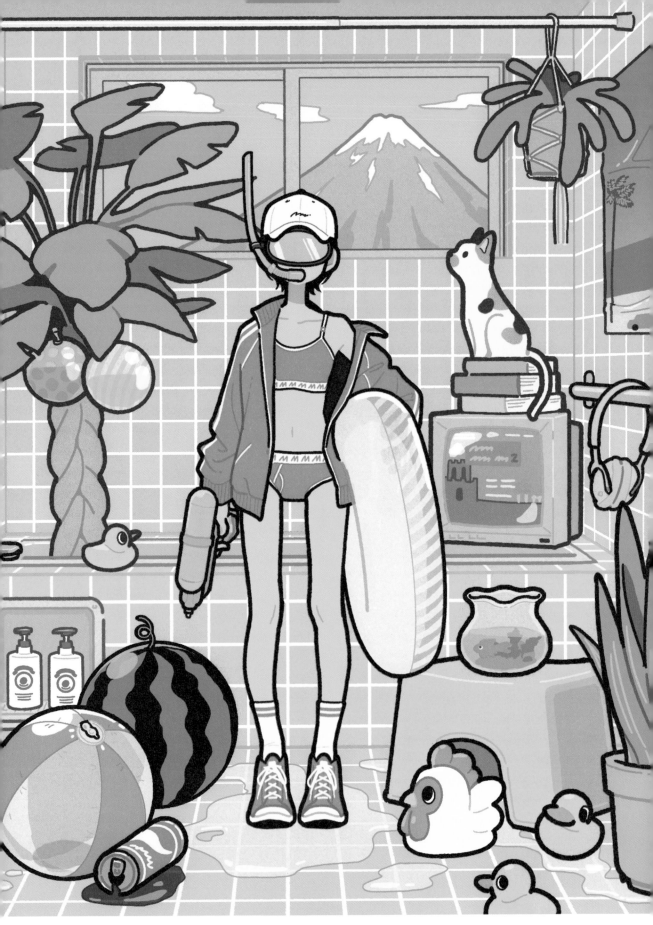

Vacance

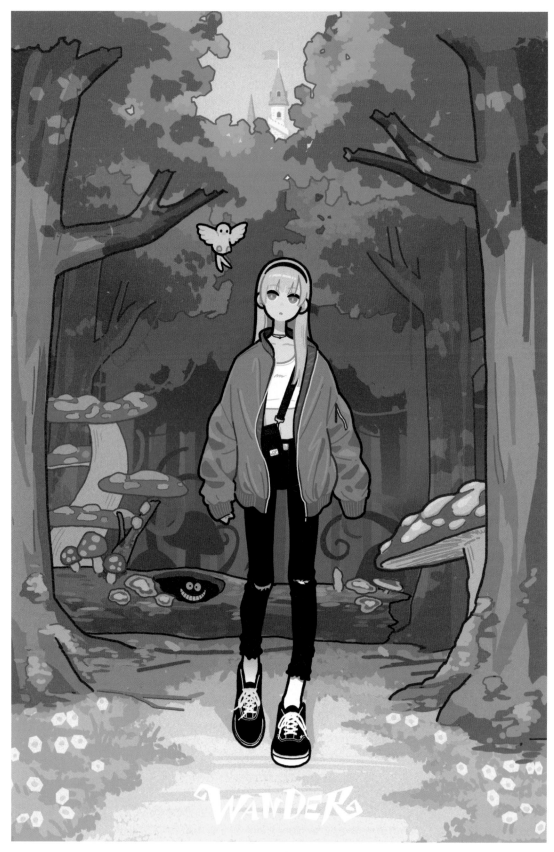

Wander

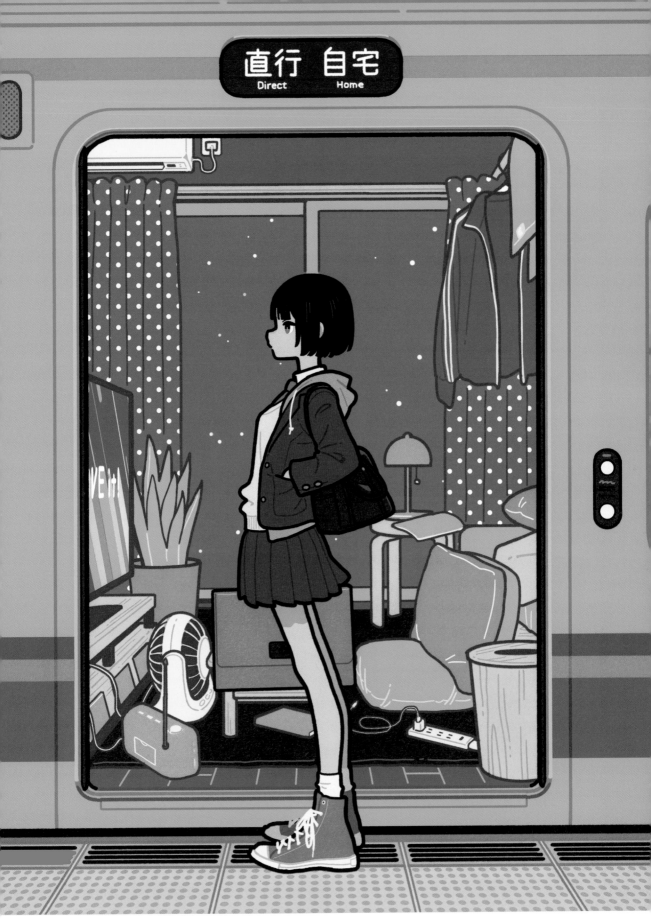

Home

SUNSET

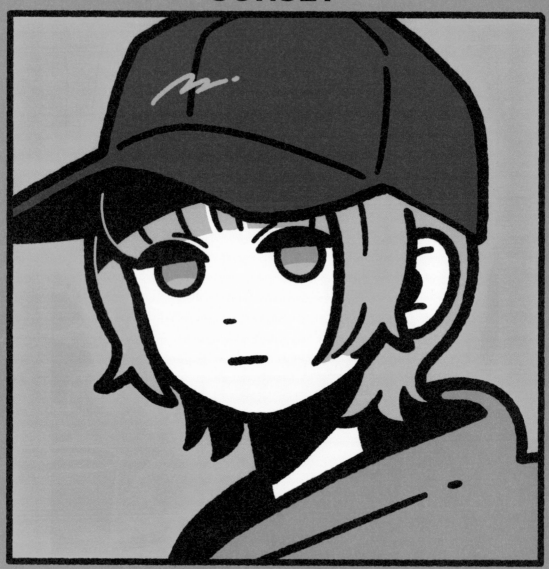

I wish it didn't end today.

SUNSET

TWILIGHT

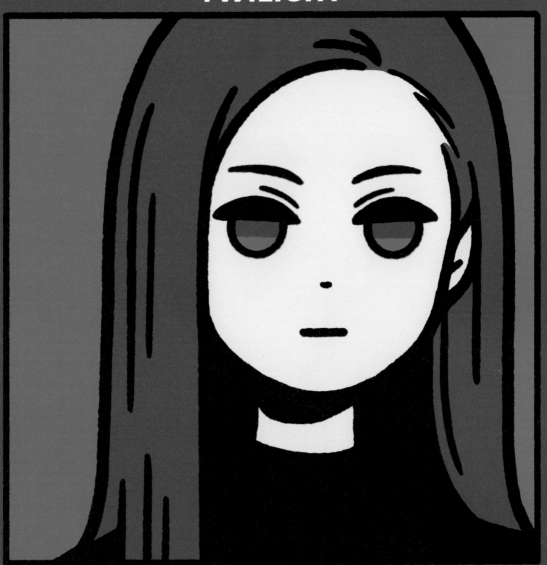

I wish the tomorrow came early.

TWILIGHT

Fall in

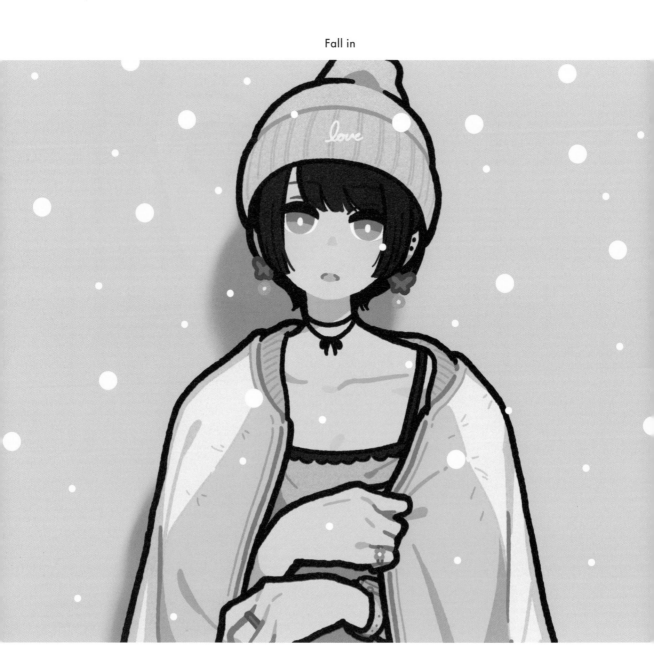

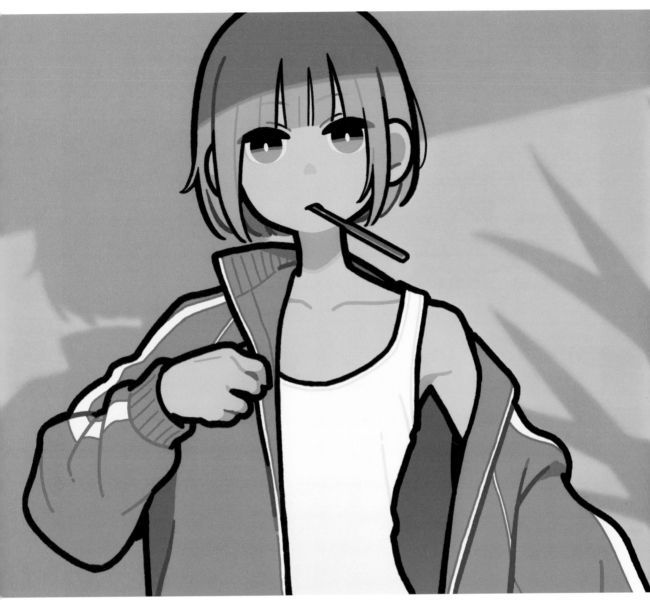

Switch

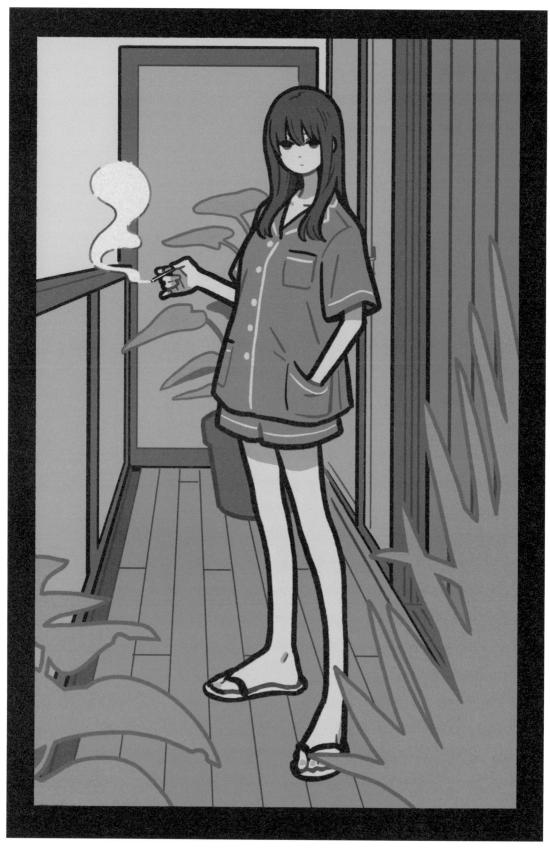

Morning

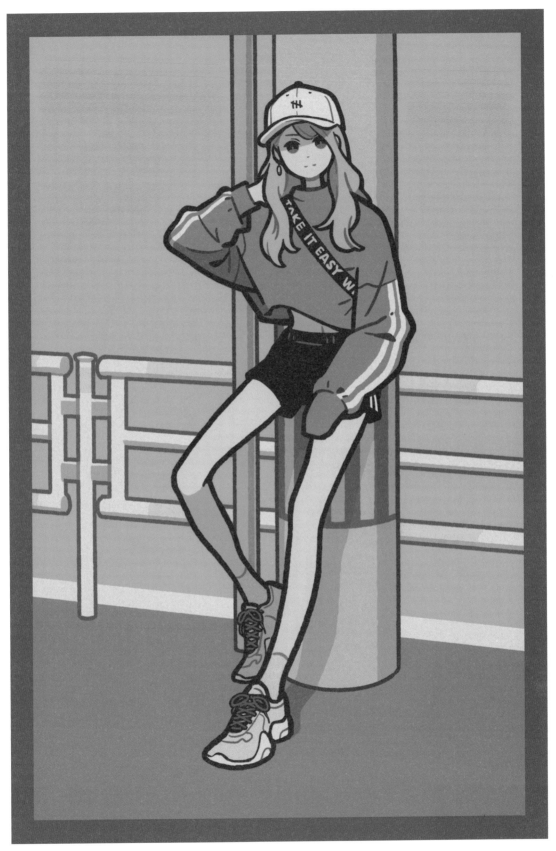

RED

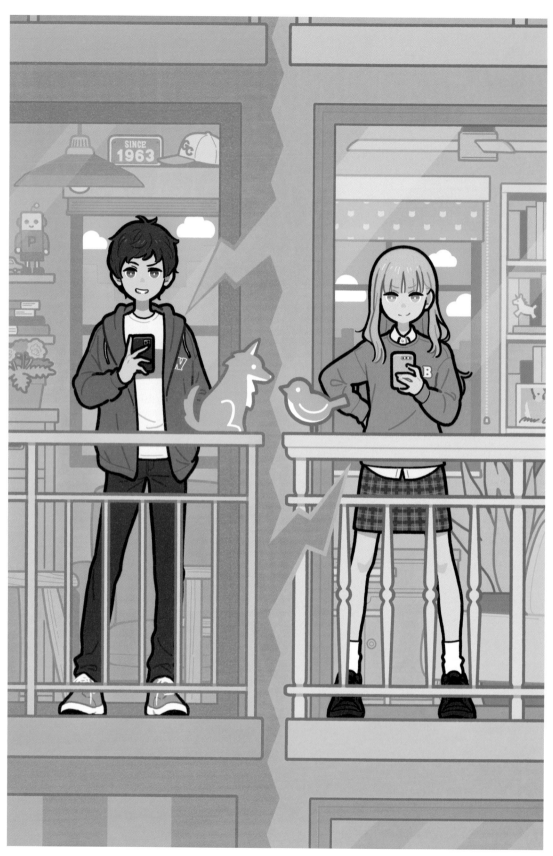

艾瑪・洛德 著 / 谷泰子『推文戰爭～兩人可愛的起司關係～』
（小學館集英社製作）裝幀畫

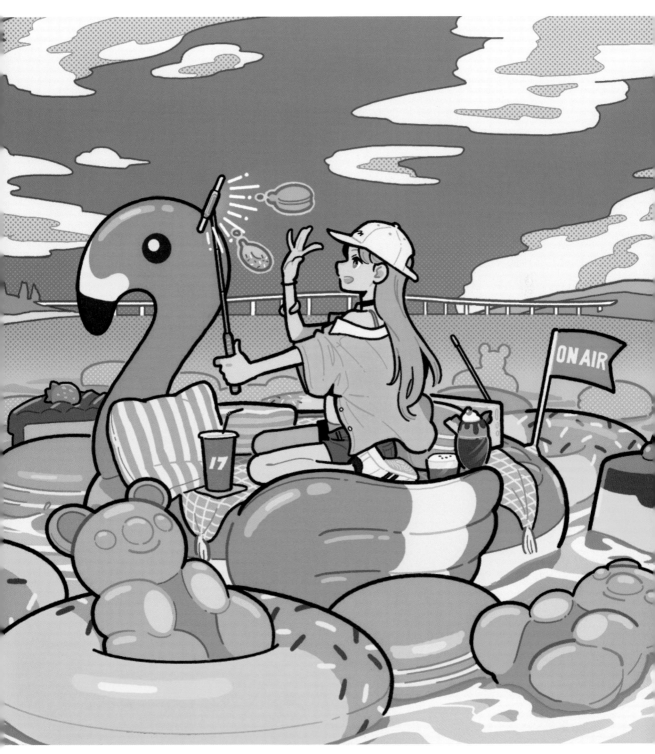

17LIVE 聯名插畫

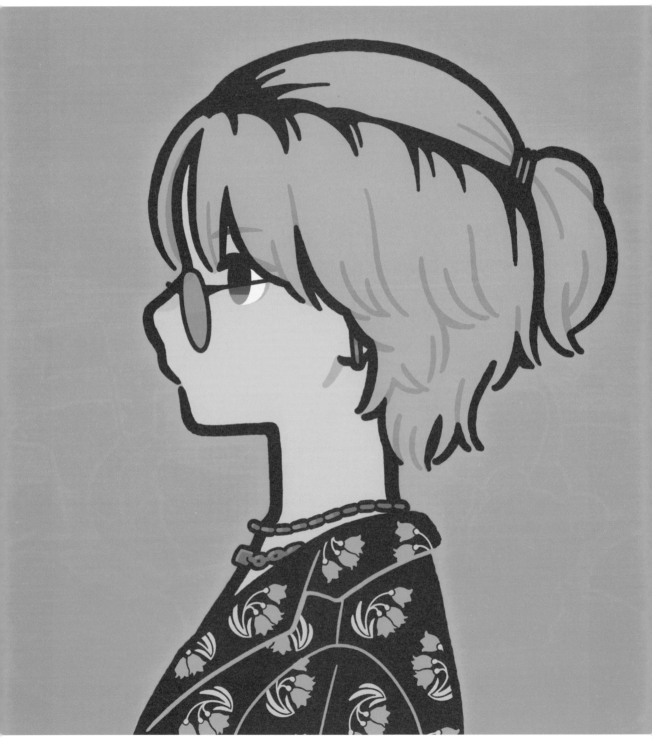

Snow Pink

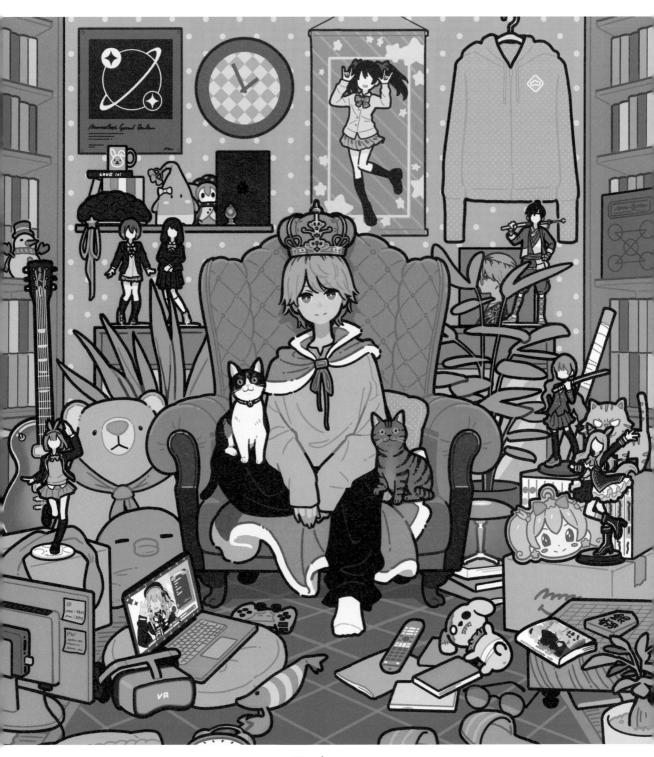

Kingdom

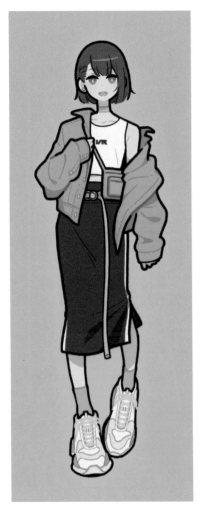

A 醬

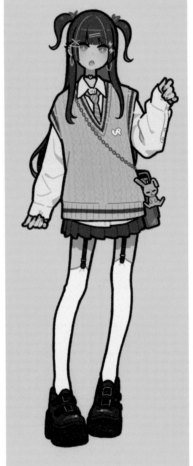

B 醬

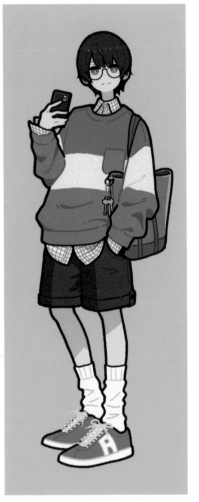

C 君

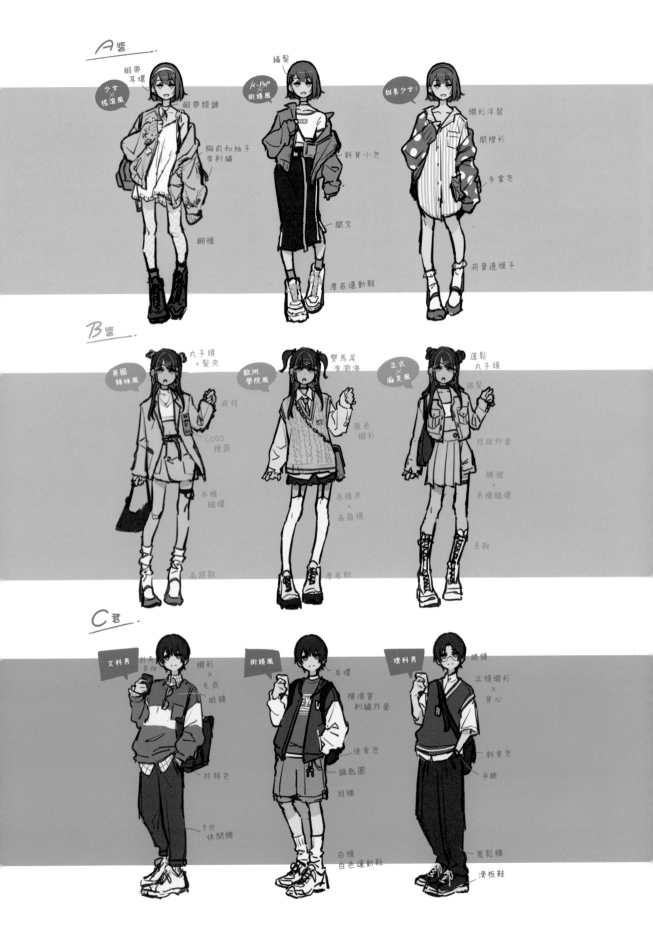

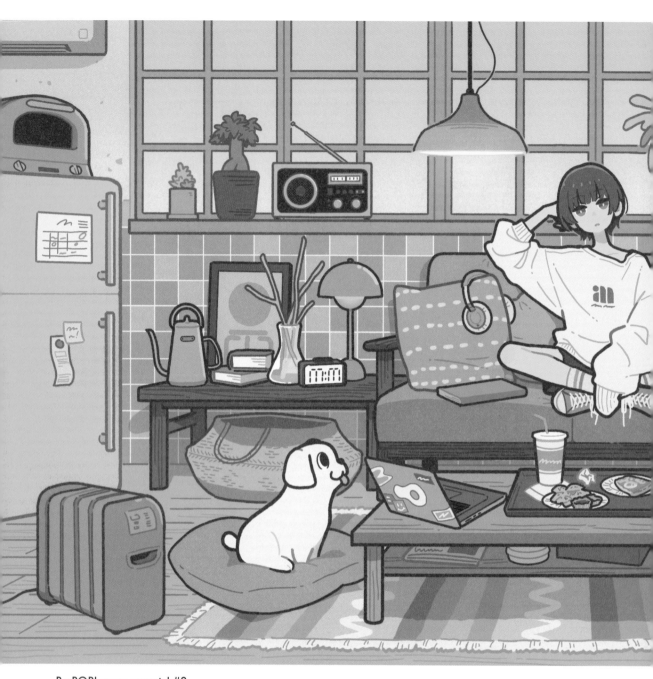

Re:POP! maco marets! #2

©Woodlands Circle, maco marets

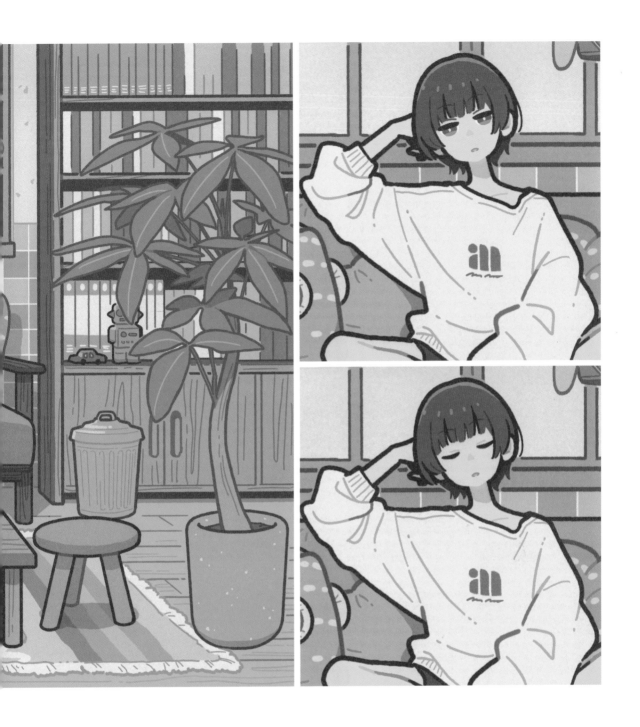

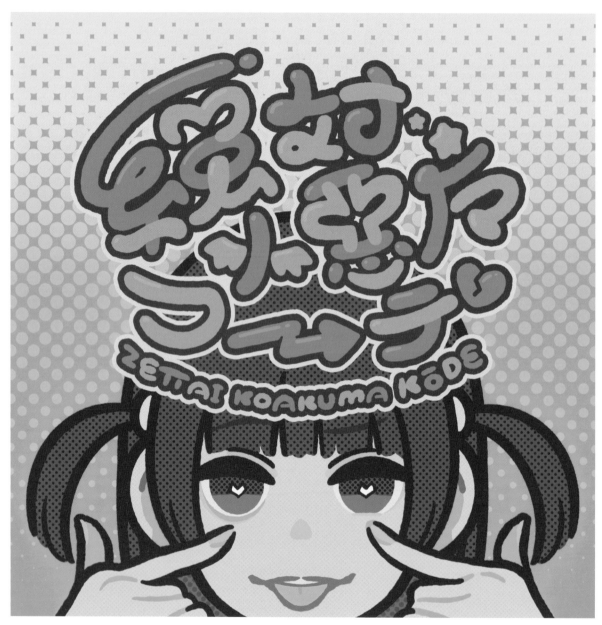

ano「絕對小惡魔穿搭」外套設計

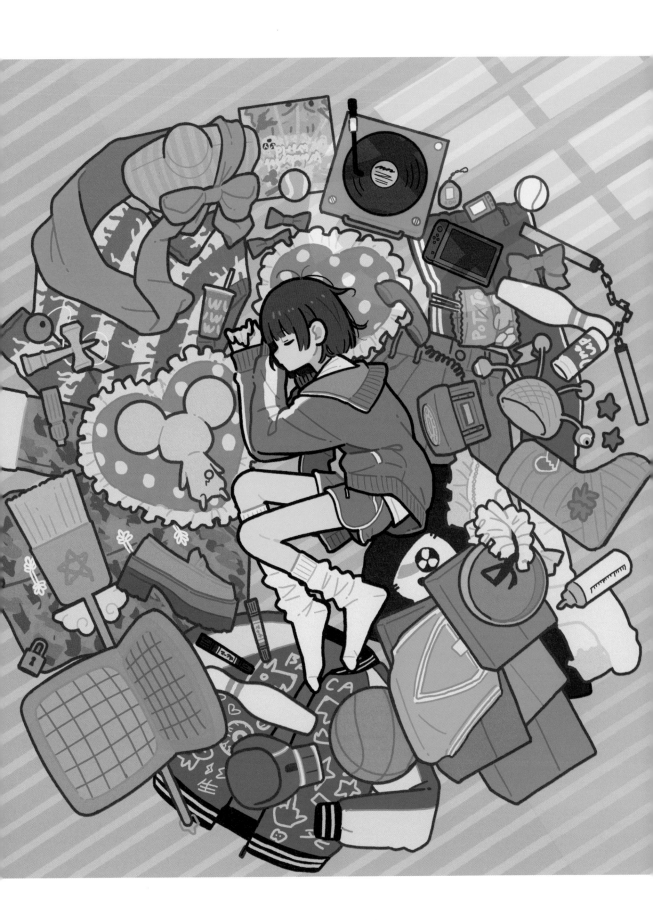

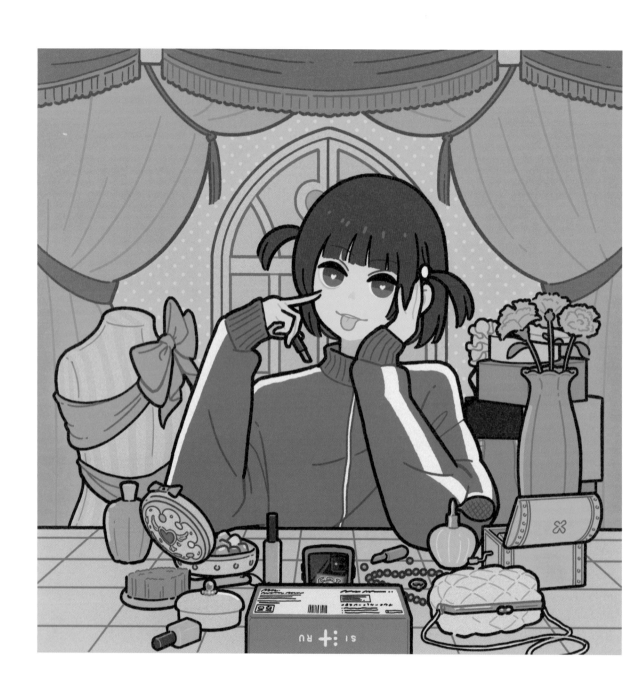

ano「絕對小惡魔穿搭」MV 插畫

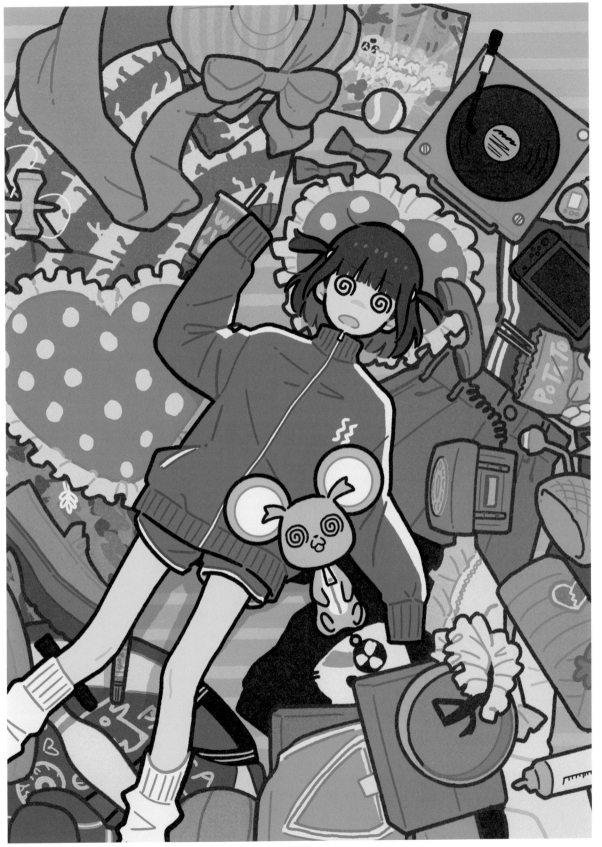

ano「絕對小惡魔穿搭」

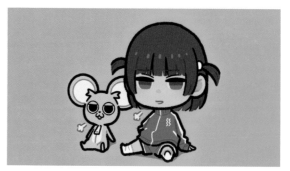

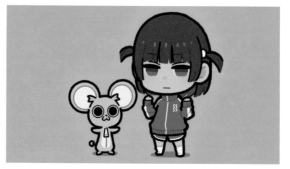

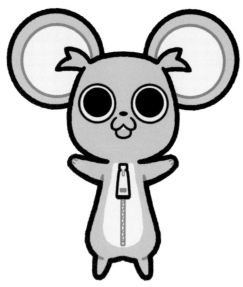

ano「絕對小惡魔穿搭」

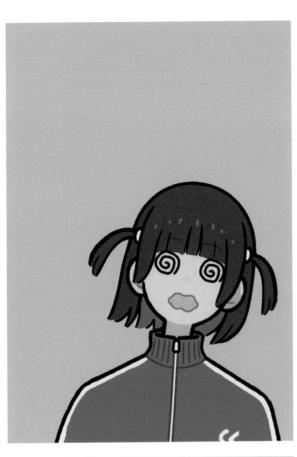
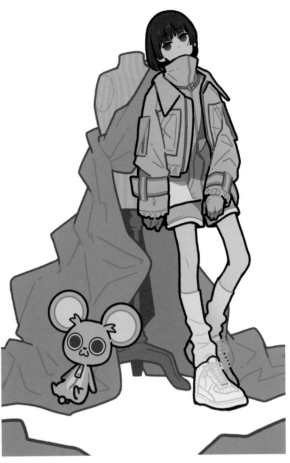
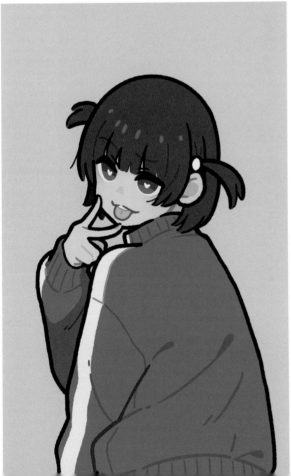

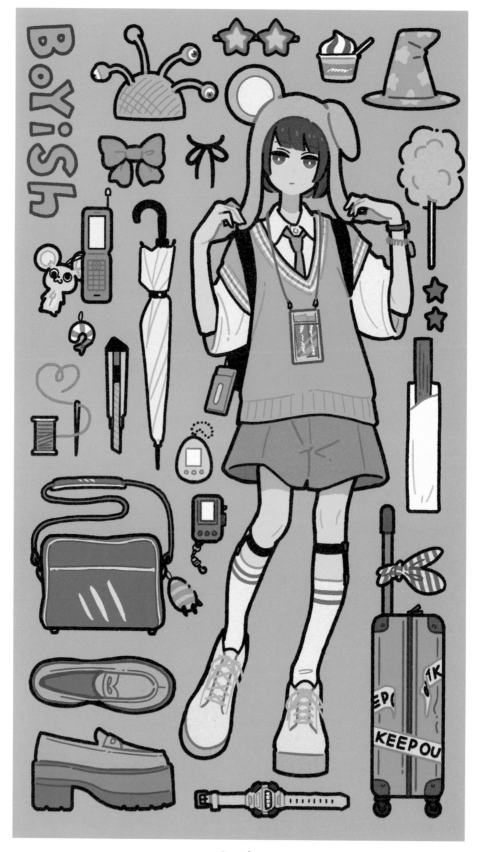

ano「絕對小惡魔穿搭」

Boyish

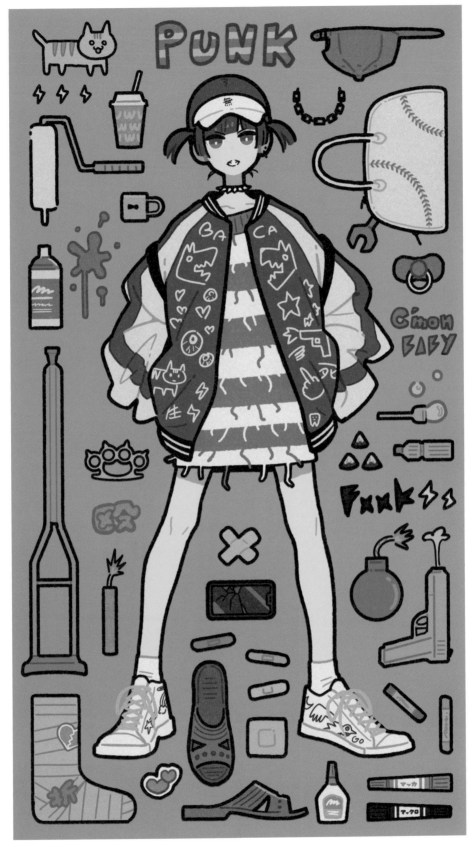

Punk

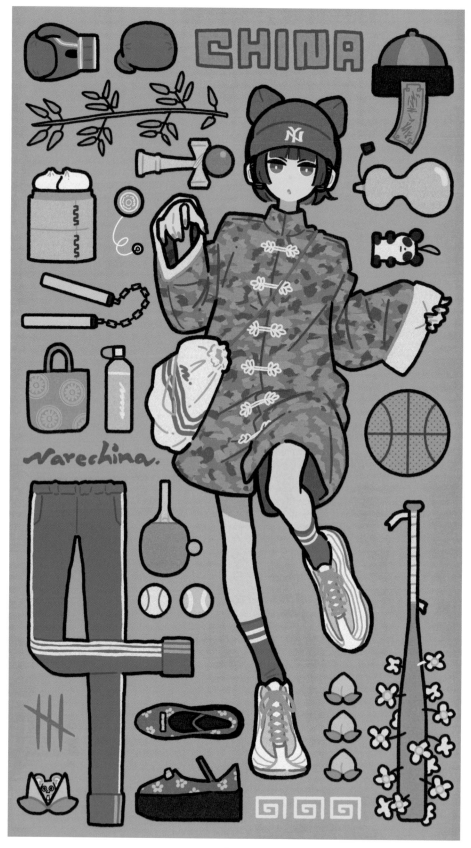

ano「絕對小惡魔穿搭」

China

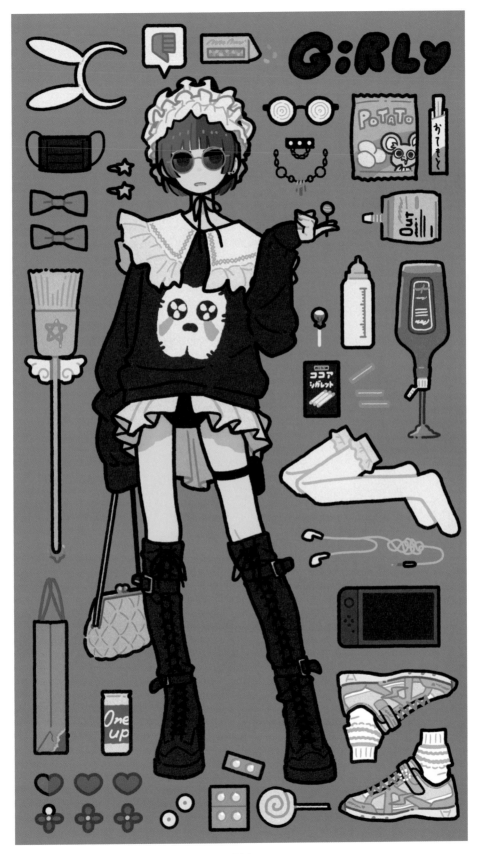

Girly

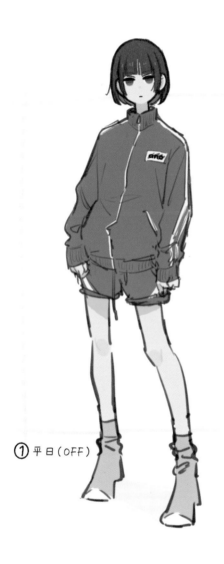

① 平日（OFF）

【絕對小惡魔穿搭】MV 主角設計方案

■ CONCEPT

視覺等整體外表以 ano 醬為原型，再加入詞曲的世界觀，
並且以「夢想變身的無性別美少年」為概念來設計。

■ CHARACTER：主角（男生）

個性兩極，雖然基本上內向又沒自信，但也有積極大方的一面，
在服裝和妝容上不拘泥於自己的性別，大膽嘗試！
彷彿在說「你看！我很可愛吧！」。

服裝類型不拘，
男孩風 / 少女風 / 運動風 / 街頭風 / 龐克風等。
自由穿搭各種自己覺得可愛的服裝。
（不太喜歡安全無挑戰性的休閒裝，或精緻正式的造型）
他還會經常配合穿搭變換髮型（有時還會戴假髮）。

家居服完全不同於平日的講究，非常隨性。

無性別 # 兩面性 # 基本天真感性
熱愛變身 # 休息時多穿著整套運動衫 # 不在意自己與眾不同

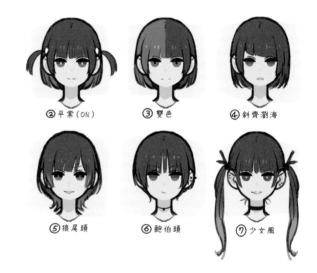

② 平常（ON）　③ 雙色　④ 斜齊瀏海

⑤ 狼尾頭　⑥ 鮑伯頭　⑦ 少女風

■ **絕對小惡魔穿搭 角色方案**　小老鼠擁有和可愛外表相反的暗黑個性。有時可在瞬間從其細微舉動感受到瘋狂的一面。
胸前有一條拉鍊，所以也不禁讓人懷疑「其實牠是不是披著老鼠皮的其他生物？」，而小老鼠本人並未否認
這一點。如果想碰牠的拉鍊，下巴會被狠狠打一拳。

做成頭盔或斜背小包等服裝配件應該也很可愛。

■ **小老鼠角色 表情版本**

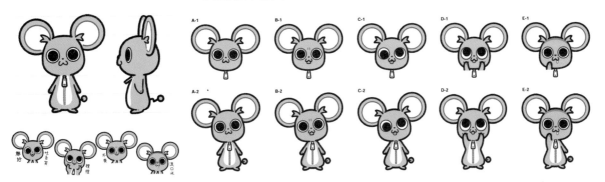

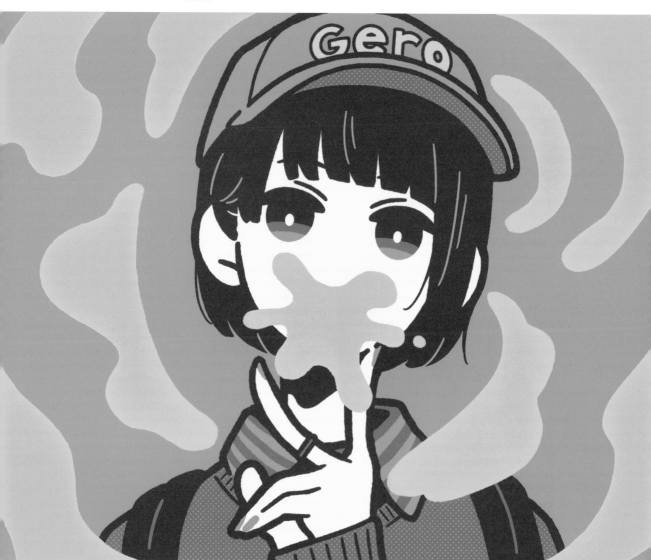

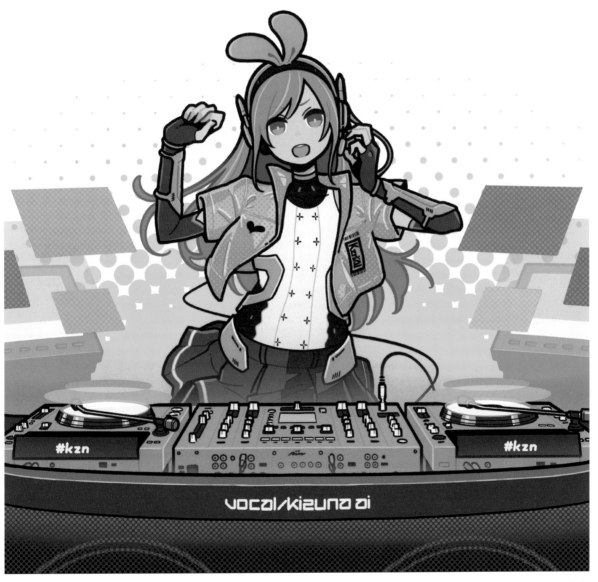

#DJ_kzn vol.1 傳單插畫

©Kizuna AI Inc.

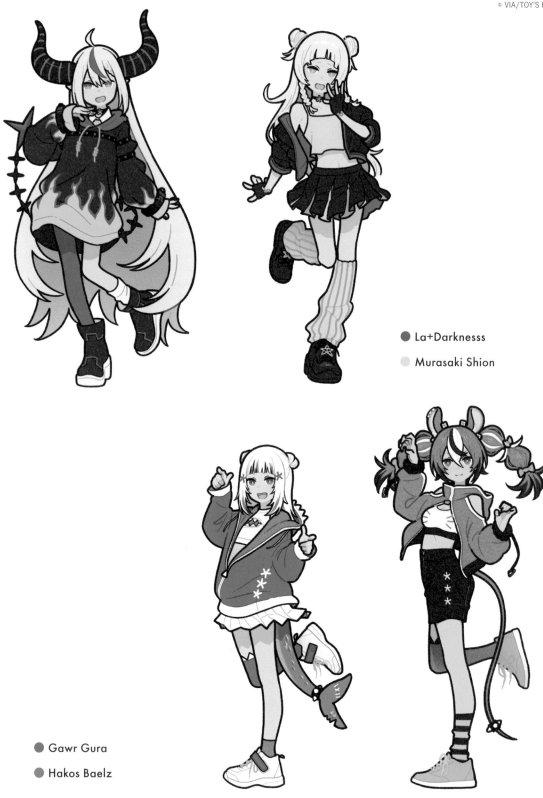

● La+Darknesss

○ Murasaki Shion

● Gawr Gura

● Hakos Baelz

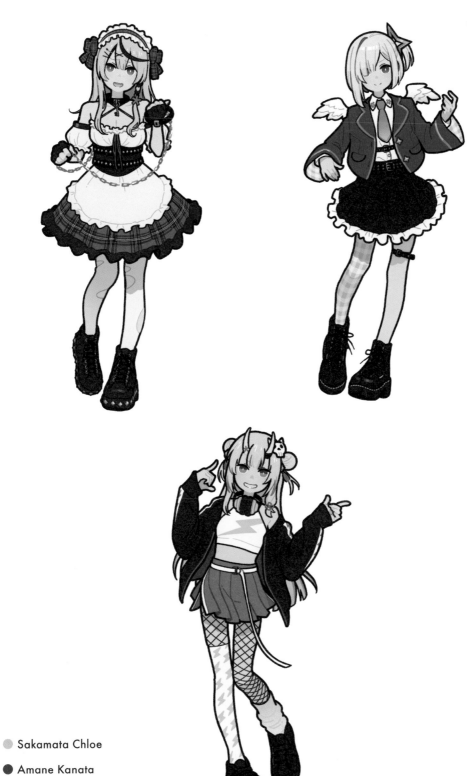

● Sakamata Chloe

● Amane Kanata

● Nakiri Ayame

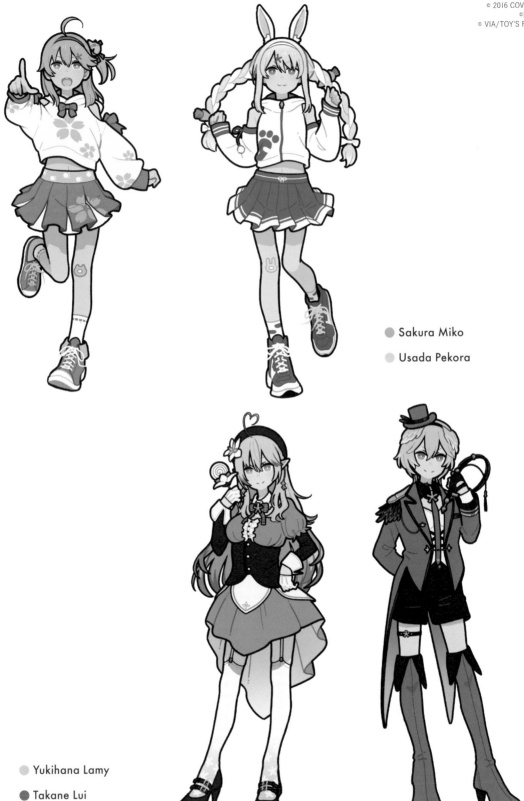

● Sakura Miko

○ Usada Pekora

○ Yukihana Lamy

● Takane Lui

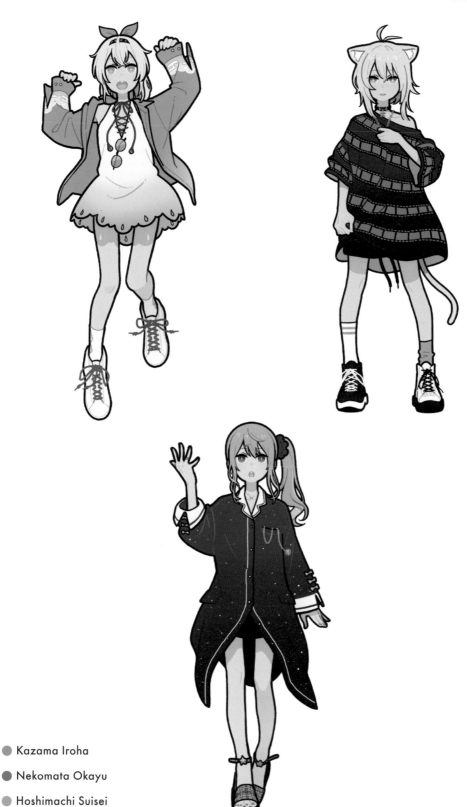

● Kazama Iroha

● Nekomata Okayu

● Hoshimachi Suisei

ANIMA ANW0I Midnight Grand
Orchestra Version

© 2016 COVER Corp.
© VIA/TOY'S FACTORY

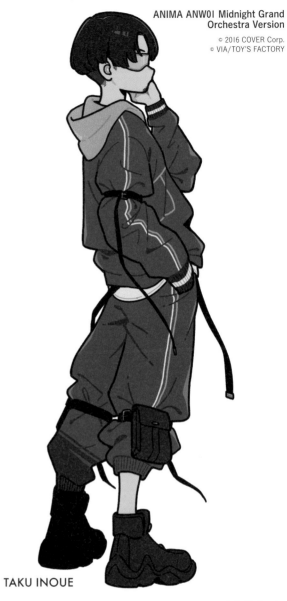

TAKU INOUE

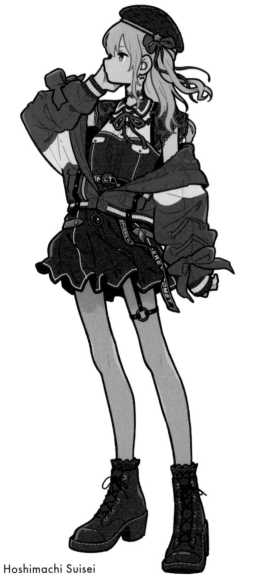

Hoshimachi Suisei

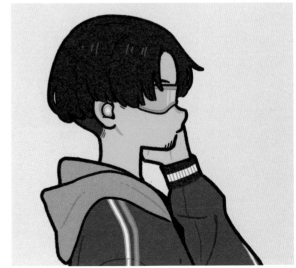

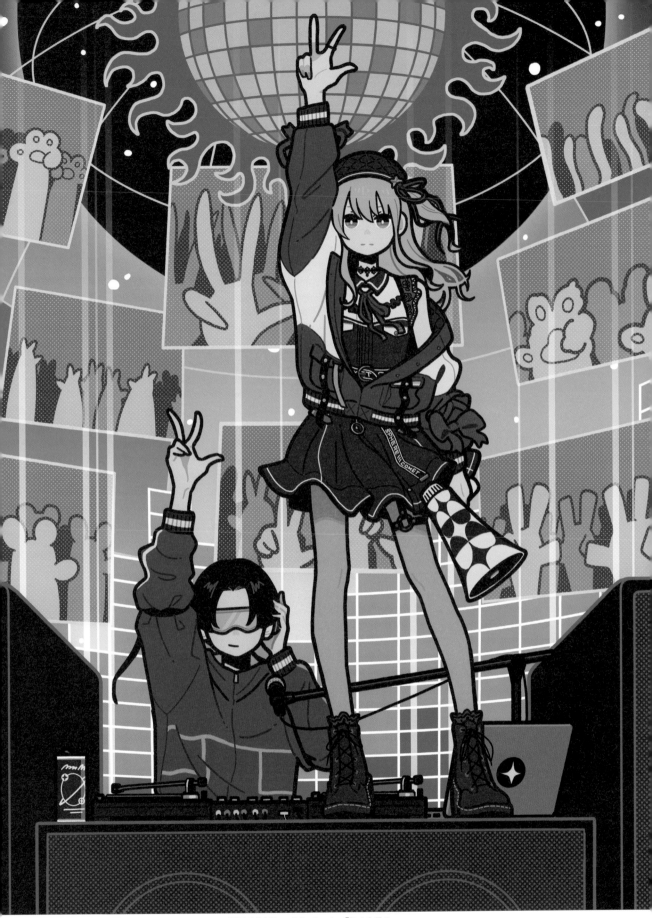

Midnight Grand Orchestra「Rat A Tat」
視覺形象

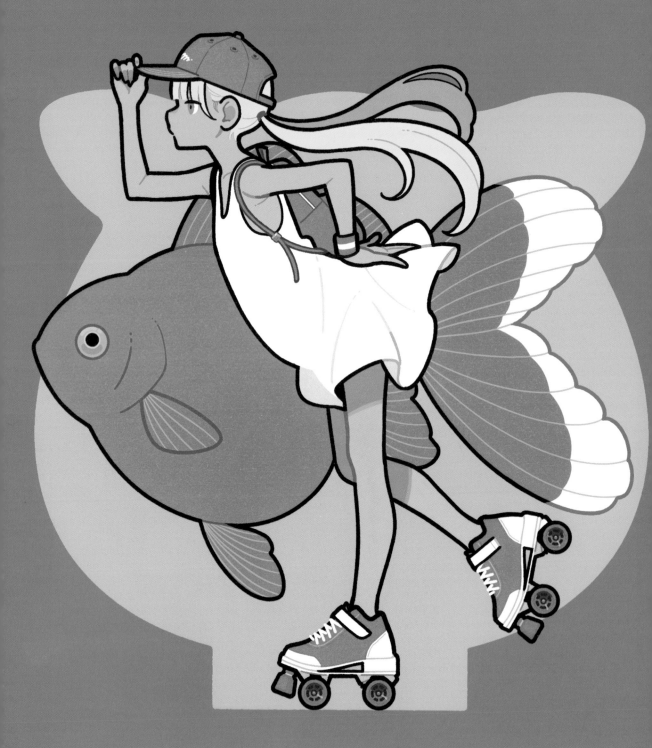

GO TO SUMMER

MIDNIGHT RADIO

Doodles

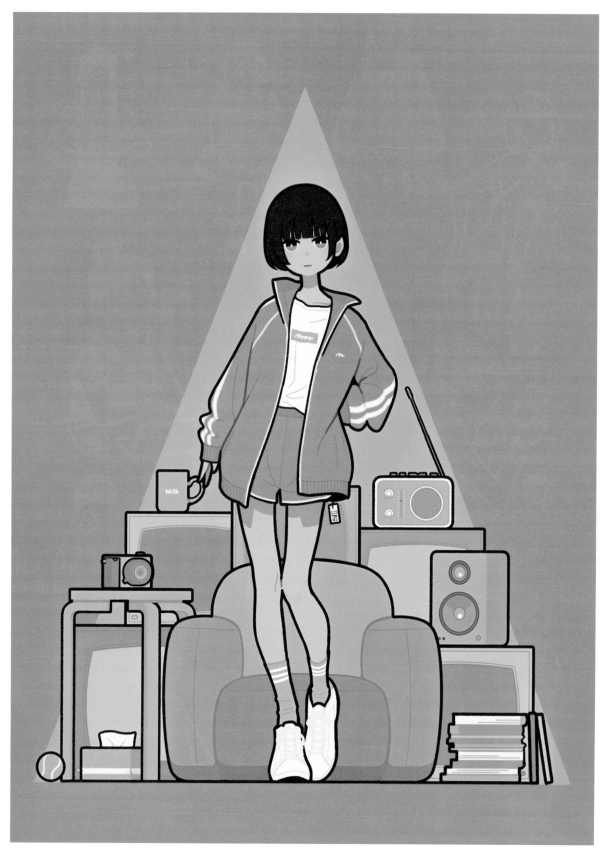

ShowCase

Cover Illustration Making

繪圖設備：iPad Pro / MacBook Pro
繪圖軟體：Procreate / Adobe Photoshop CC

1.以構圖草稿盡情想像後描繪底稿

因爲這是畫冊的封面插畫，所以我直接將主題設定爲「我喜歡的物件」。先一次列出從主題聯想到的元素，再一邊收集資料一邊想像圖像。構圖中決定的姿勢爲女孩被各種物件環繞，彷彿放在櫥窗裡的假人，並且在背景陳列出各種自己喜歡的物件。

以構圖草稿爲基礎，不斷修改女孩的設計和背景的物件。曾考慮是不是該將女孩的服裝設計成學校制服，後來決定改成運動服。因爲預計在最後放入模擬聚光燈的三角形，所以背景的物件也擺放成平衡對稱的三角形構圖。

一般接案時因爲有明確的概念和指定的內容，所以在這個階段甚至會上色看看，而原創作品較爲自由，常常直到最後都仍無法定案，所以將上色延後考量，而進入線稿的步驟。而這次眞的也是到最後依舊無法定案……。

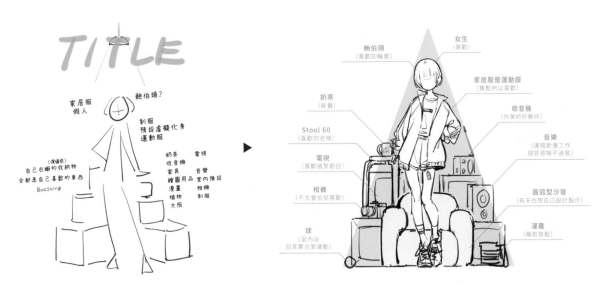

2.以不同粗細的筆刷描繪線稿

線稿使用了各種不同粗細的筆刷描繪，輪廓線爲粗筆刷，越內側畫得越細膩的部分則使用細筆刷描繪。這時的線條表現有點太明顯，但是之後還會以彩色描線，所以沒關係……我就這樣自言自語地持續描繪。

▲使用這樣線條粗細不同的畫法，是參考大學時期所學的建築畫面畫法。

3.粗略完成圖像上色

最後會在電腦調整整幅插畫，所以先粗略地完成圖像上色。一開始預計以黃色爲基調，完成繽紛的背景色彩搭配。
因爲我喜歡平塗，所以盡量不添加陰影。不管光源和物品的位置關係，只在想要表現色差的地方添加陰影。

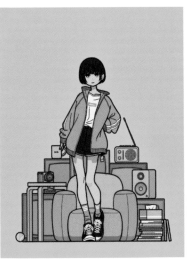

▲只在立體感不足的地方，還有想讓人留下深刻印象的物件添加陰影。

4.以彩色描線描繪線稿

接著是以彩色描線描繪線稿（連線稿都有上色的作業）。透過彩色描線，可以讓線條變得柔和，並且多了變化，讓整體設計更加鮮明。

如果連物件的輪廓線都上色，會使交界模糊，整體圖像會變得不夠清晰，所以除了輪廓線以外的線條，都使用了比相近色再深一點的顏色上色。透過這個作法，多餘的線條就會融入陰影中消失不見，或是「粗線條」看似「細線條」，因此只用平塗也能展現立體效果。

這是相當細膩的作業，幾乎得描摹所有線稿，但我最愛這道作業。

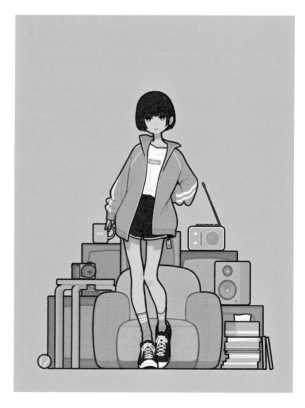

5.調整配色即完成

最後移至電腦，並且使用 Photoshop 作業，還放入了暫時的書名和背景的三角形，調整整體的比例。

我在這個階段還嘗試了其他配色和設計，找出整體看來最協調的畫面，最終大膽將整體色調統一成橘色系。

我在決定配色時，很少像這樣依照心中所想地快速上色，通常都試了又試，改了又改，經過多次錯誤的嘗試後，結果最後的配色完全不同於一開始心中所想的樣子。

這次的畫冊封面插畫也是到最後仍苦思良久，最後想到「畫冊陳列在書店時，比起色彩繽紛的配色，色調統一的配色還是比較漂亮」，而決定這個設計。我覺得幸好成了令人印象深刻的封面，大家覺得如何？

▶ 我還考慮了不同的設計和配色版本。

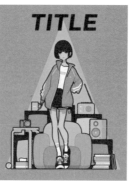

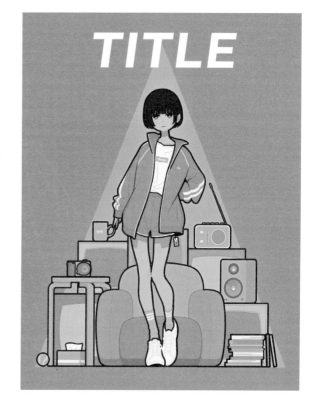

Afterword

我上高中後就開始打工，漸漸可以自己治裝，也開啟了我的時尚之路。
當時希望自己未來成爲一名服裝設計師，所以打算就讀專門學校，
以學習服裝設計圖的描繪方法。
但是因爲各種因素，就讀了美術大學的空間設計課程。

在大學期間主要描繪建築圖和製作家具，
不過爲了空間設計，除了建築，還得構思家具、照明、圖像等，
各種物件的設計，所以學了各種領域的設計。

後來又因爲種種因素，最終成了現今的插畫家。
如果告訴高中時期的我，應該會有點恐慌震驚吧！

這次有幸透過出版這本畫冊的機會，讓我再次回顧自己的作品。
並且能深深感受到，即便描繪的領域不同，
也能夠充分活用至今所學，讓我稍微有點自信。

出版畫冊是我身爲插畫家的一個夢想，
所以這本書對我來說是一本感觸良多的創作，不知道大家有甚麼感想？
希望其中也有深得你心的作品。

我今後依舊會朝向自我風格持續努力，希望大家多多支持。

最後由衷感謝大家翻閱至此。

ShowCase
美好よしみ作品集

美好よしみ　Miyoshi Yoshimi

來自大阪的插畫家。
主要從事時尚、音樂和書籍等視覺創作
的相關工作。
奶茶和廣播是動力來源。

Instagram：https://www.instagram.com/yoshi_mi_yoshi/
Twitter：https://twitter.com/yoshi_mi_yoshi
POTOFU：https://potofu.me/yoshi-mi-yoshi

Special Thanks

ano / Gero / Kizuna AI 株式會社 / maco marets / OTOIRO / Woodlands Circle
ALPHA CREATE 株式會社 / 17LIVE 株式會社
otumami 新聞　主編　前川泰宏 / kanekoami / COVER 株式會社
株式會社 TOY'S FACTORY / 株式會社 rockin'on JAPAN
小學館集英社製作 / 東京電視台 / 妹尾理紗 / 日本郵便株式會社
pixiv 株式會社 VRoid project

Staff

設計：IZAWA KAZUKI（合同會社　達摩）、
　　　SAITO TAKUYA（合同會社　達摩）
編輯協助：HINOHOMURA
編輯助理：難波智裕（株式會社 Remi-Q）
企劃與編輯：新井智尋（株式會社 Remi-Q）

作　　者　美好よしみ
翻　　譯　黃姿頤
發　　行　陳偉祥
出　　版　北星圖書事業股份有限公司
地　　址　234 新北市永和區中正路462號B1
電　　話　02-2922-9000
傳　　眞　02-2922-9041
網　　址　www.nsbooks.com.tw
E-MAIL　nsbook@nsbooks.com.tw
劃撥帳戶　北星文化事業有限公司
劃撥帳號　50042987
製版印刷　皇甫彩藝印刷股份有限公司
出 版 日　2024 年 02 月

【印刷版】
I S B N　978-626-7409-45-9
定　　價　新台幣 550 元

【電子書】
I S B N　978-626-7409-44-2 (EPUB)

國家圖書館出版品預行編目 (CIP) 資料

ShowCase 美好よしみ作品集 = Miyoshi Yoshimi
collection of works / 美好よしみ作；黃姿頤翻譯．
-- 新北市：北星圖書事業股份有限公司，2024.02
160 面；190x257 公分
譯自：ShowCase 美好よしみ作品集
ISBN 978-626-7409-45-9(平裝)

1.CST: 插畫 2.CST: 畫冊

947.45　　　　　　　　112022859

｜臉書官網｜　｜北星官網｜　｜ LINE ｜　｜蝦皮商城｜